엄마, 디자이너가 되고 싶어요

엄마, 디자이너가 되고 싶어요

1판 1쇄 발행일 2017년 3월 1일
지은이 | 김나영
그린이 | 김서영
펴낸이 | 임왕준
편집인 | 김문영
펴낸곳 | 이숲
등록 | 2008년 3월 28일 제301-2008-086호
주소 | 서울시 중구 장충단로 8가길 2-1(장충동1가 38-70)
전화 | 2235-5580
팩스 | 6442-5581
홈페이지 | http://www.esoope.com
페이스북 | www.facebook.com/EsoopPublishing
Email | esoope@naver.com
ISBN | 979-11-86921-37-1 03600
저작권 ⓒ 김나영, 이숲, 2017, printed in Korea.

엄마, 디자이너가 되고 싶어요

I AM A LITTLE DESIGNER

김나영 글 · 김서영 그림

아숲

📢

여러분에게 디자인이란 무엇인가요?

세상에는 이색 직업들이 많습니다.

먼저 펫시터를 만나볼까요? 미국 전체 인구의 60% 이상이 애완동물을 기른다고 하는데 애완동물을 가족처럼 여기는 나라답게 애완동물에 관련된 다양한 직업이 있습니다. 펫시터는 바로 이런 애완동물을 돌봐주는 사람을 말합니다. 뉴욕 길거리에서는 개 두세 마리와 함께 산책하는 펫시터들을 자주 볼 수 있답니다.

미국 하면 제일 먼저 떠오르는 게 자유의 여신상 아닐까요? 그 횃불을 관리하는 사람이 있다는 걸 알고 계신가요? 93.5미터 높이에 있는 자유의 여신상 횃불을 365일 지키는 관리자랍니다.

또한, 호주에는 섬 관리자가 있습니다. 주로 리조트에서 고급 스파를 하고 스노클링과 등산도 하는데, 말하자면 일을 하면서 휴양을 즐기는 사람

이랍니다.

그럼 여러분이 생각하는 디자이너는 무슨 일을 하는 사람인가요?

사람들은 보통 제게 "디자이너세요? 어떤 분야의 디자이너세요? 그럼 잘 그리시겠네요?"라는 질문을 많이 하곤 합니다. 그러면 저는 대답하죠. 디자이너는 그림을 잘 그리는 사람이 아니라, 사람들의 관심사와 사회 트렌드 등을 시각적 이미지, 제품, 미디어, 건축물 등 다양한 완성품을 통해 사용자와 서로 소통하고 새로운 가치를 만들고 공감을 얻는 사람이라고요.

'디자인'이라는 용어는 "지시하다, 표현하다, 성취하다"라는 뜻을 가지고 있는 라틴어의 '데시그나레(designare)'에서 유래되었습니다. 사전적 의미는 '의상, 공업 제품, 건축 등의 실용적인 목적을 가진 조형 작품의 설계나 도안'으로 디자인 영역에서 무엇보다 중요한 것은 창조적인 활동입니다.

디자이너가 매년 우리나라에서 3만 명, 중국에서 20만 명, 영국에서 2만 명 정도 배출됩니다. 정말 많은 숫자예요. 그러면 그 많은 디자이너가 어떤 일을 하고 있을까요?

여러분들은 디자이너 하면 제일 먼저 누가 생각나나요?

샤넬, 라거펠트, 프랭크 게리, 디터 람스, 필립 스탁 등 수없이 많겠죠. 디자이너는 우리가 생각하는 것보다 여러 분야에서 다양한 일을 하고 있답

니다. 그리고 사람은 디자인과 밀접한 관계를 맺으며 살아가고 있죠. 우리가 살고 있는 공간, 그곳에 채워진 가구, 다양한 가전제품, 음식을 담는 그릇, 아침에 일어나 입는 옷, 신고 다니는 신, 늘 가지고 다니는 휴대폰, 또 내가 공부하는 책 등… 디자인 제품이 우리를 둘러싸고 있습니다. 이 모든 것은 디자이너가 디자인하고 만들어낸 제품입니다.

디자이너는 사고방식과 재능이 남다른 사람들이죠.

많은 이들이 어렸을 때 한 번쯤은 디자이너가 되기를 꿈꾸기도 합니다. 그러나 막연한 꿈을 가질 뿐 디자이너가 되기 위한 구체적인 실행은 어렵기도 합니다.

주변에는 대학에서 디자인을 전공한 후 디자인 감각과 재능을 살려 성공한 디자이너도 있지만, 디자인 외의 다른 분야를 전공하고 디자인 분야에서 활동하는 경우도 있습니다.

서양학과를 졸업하고 의상 분야에 종사하는 트렌드 디자이너, 조소과를 졸업하고 동화책 일러스트를 그리는 디자이너, 제품 디자인과를 졸업하고 신형 스마트폰을 디자인하는 GUI 디자이너, 의상 디자인을 전공하고 자신의 가방 브랜드를 만드는 디자이너 등 다양한 사례가 주변에 있습니다.

여러분은 이 책을 통해서 디자인이란 과연 무엇이고 다양한 분야의 디자이너 세계뿐 아니라 디자이너가 되기 위해 사람들이 어떤 과정을 거쳐야 하는지, 디자이너들이 어떤 일을 하는지, 과연 자신에게 디자이너의 재

능이 있는지, 디자인 전시를 보려면 어디로 가야하는지 등의 디자인과 관련된 여러 가지에 대해 알아보고 경험할 수 있습니다.

디자인이란 막연한 것이 아니라 우리 일상에 늘 함께하며 미적 충족, 즐거움, 편리함을 주는 것이니 만큼 우리 모두 누구라도 디자이너가 될 수 있습니다.

창의적인 디자이너는 우리에게 시각적인 즐거움을 줄 뿐 아니라 소비자들의 취향, 라이프 스타일, 유행 감각을 반영한 디자인을 통해 우리의 일상을 풍요롭게 해줍니다.

디자인을 통해 일상이 다채로워집니다.

디자이너가 되어 여러분이 꿈꾸고 상상하던 미래를 디자인해봅시다.

나에게 디자인이란 ○○이다

미래의 문맹자는 글을 읽지 못하는 사람이 아니라
이미지를 모르는 사람이다 .

– 라즐로 모홀리 나기

디자이너로서 당신이 디자인하는 전부가
타인 삶에 영감을 준다는 것을 기억하라.

– 다니엘 보야스키(커뮤니케이션 디자인 교수)

디자인에서 기억해야 할 것은 이미지의 시각적 즐거움이 아니라
그것이 지니는 메시지다.

– 네빌 브로디(타이포그래픽 디자이너)

디자인은 어떻게 보이고 느껴지냐의 문제만은 아니다.
어떻게 기능하냐의 문제이다.

– 스티브 잡스

좋은 디자인이란, 그 디자인을 생각해내지 못한 다른 디자이너들이
바보가 된 양 느끼도록 만드는 것이다
− 프랭크 시메로

제대로 적용된 디자인은 우리 삶의 질을
높이고 직업을 만들어내며
사람들을 행복하게 만든다.
− 폴 스미스

사람들이 사용하거나 머물 때 얼마나 편리할까,
혹은 어떻게 해야 이 물건을 사용하면서
즐거움과 행복을 느낄 수 있을까를
먼저 생각하는 것이 좋은 디자인의 원천이다.
− 필립 스탁

나는 보이는 대로 그리는 것이 아니라
생각한 대로 그린다.
− 파블로 피카소

서문

여러분에게 디자인이란 무엇인가요?　5

나에게 디자인이란 ○○이다　9

Part 1 _ 나를 살피기
디자이너의 일상을 통해 나에게 맞는 직업인지 살피자

가방 디자이너로 뉴욕에서 패션쇼를 준비하는 주원이의 이야기　16

자동차 디자이너로 신차를 준비 중인 태훈이의 이야기　18

신제품 과자 패키지 디자이너 서연이의 이야기　22

패션 콘셉트 디자이너가 된 혜원이의 이야기　26

Part 2 _ 디자이너의 여러 모습 & 선택하기
디자이너의 진로와 업무를 알아보자

디자이너의 진로 & 디자이너별 업무 소개　32

1. 시각 디자인
1) 시각 디자인 분야의 업무　34　　2) 시각 디자이너의 종류　36

3) 시각 디자이너의 업무 진행 과정　39

　광고 디자인　41 | 패키지 디자인　51 | 브랜드 디자인　62 | 편집 디자인　70 | 방송

　CG 디자인　75 | 캐릭터 디자인　78

2. 제품 및 공업 디자인

1) 제품 디자인 분야의 업무 82 2) 제품 디자이너의 업무 진행 과정 84
3) 제품 디자이너의 역량 86

　　TV 디자인 89 | 자동차 디자인 94 | 로봇 디자인 103

3. 패션 디자인

1) 패션 디자인 분야의 업무 109 2) 패션 디자이너의 업무 진행 과정 109
3) 패션 디자이너의 역량 110

4. 공간 디자인

1) 공간 디자인 분야의 업무 117 2) 공간 디자이너의 업무 진행 과정 117
3) 공간 디자이너의 역량 119

　　테마파크 디자인 121 | 인테리어 디자인 128 | 무대 디자인 131

5. GUI, UX, 웹 디자인

1) GUI 디자인 134 2) UX 디자인 138 3) 웹 디자인 140

6. 시각 디자인 + 미술 융합 분야

1) 캘리그래피스트 142 2) 폰트 디자이너 143

Part 3 _ 디자이너 로드맵

1. 디자이너를 위한 정보들
1) 전시회 148 2) 공모전 153 3) 워크숍 161

2. 세계적인 디자인 어워드
1) 레드닷 디자인상 164 2) IF 디자인상 165 3) IDEA 166

3. 디자인 실전 워크숍
인클루시브 디자인 체험 169

4. 나를 위한 로드맵 재설정
1) 인생의 밑그림 그리기 189 2) 인생의 구체적인 계획 세우기 190

Appendix _ 궁금한 것들 Q&A

Q1. 우리나라 최초의 디자이너는 누구인가요? 193

Q2. 디자인은 제품 외향을 꾸미는 일인가요? 193

Q3. 예중 예고를 꼭 가야 디자이너가 되나요? 194

Q4. 디자이너마다 전공이 다르던데 대학에서는 어떤 수업을 하나요? 195

Q5. 디자이너로서 재능을 키우려면 어떻게 해야 할까요? 196

Q6. 그림을 잘 그리면 디자이너가 될 수 있나요? 196

Q7. 디자이너는 유학을 다녀와야 할까요? 197

Q8. 외국에는 디자인 분야가 공대에 있나요? 197

Q9. 훌륭한 디자이너가 되려면 어떻게 해야 할까요? 200

PART. 1
나를 살피기

디자이너의 일상을 통해 나에게 맞는 직업인지 살피자

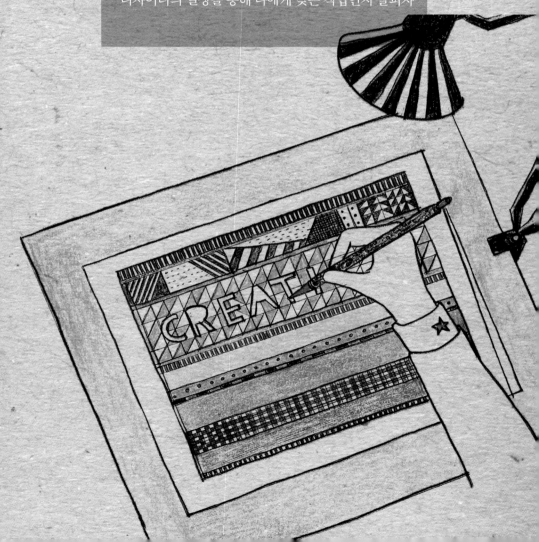

가방 디자이너로
뉴욕에서 패션쇼를 준비하는 주원이의 이야기

주원이는 예술 중학교를 다녔고, 입체 조형 시간에 조형물을 만들거나 '패션화' 하는 것, 다양한 소재로 이미지에 변화를 주는 것에 흥미를 가지고 있었습니다. 항상 기발한 아이디어를 스케치하고, 그것들을 입체적으로 만들고, 남다른 컬러 감각을 지닌 주원이는 홍익대 패션디자인과에 입학했습니다.

졸업 후 패션 회사에 '피팅 모델'로 취직한 주원이는 브랜드 콘셉트에 따라 함께 변화하는 액세서리 중 하나인 '가방'이라는 아이템에 관심을 가지게 되었습니다. 그리고 디자이너로서 다양한 경력과 경험을 통해 자신의 브랜드를 런칭하게 되었습니다.

가방 디자이너로 새로운 브랜드 런칭을 준비하고 있는 나.

최근 한 달, 런칭 쇼 준비를 위해 밤낮을 가리지 않고 바쁜 시간을 보내고 있다. 패션쇼를 하려면 준비할 일이 산더미 같다. 모델도 챙겨야 하고 가방에 어울리는 옷들을 골라야 하고 무대 콘셉트 디자이너와 무대 디자인에 관해 협의해야 한다.

이번 시즌 콘셉트는 자연의 이미지에서 영감을 받아 다양한 나뭇잎 모양을 관찰해서 가방 모양이나 이미지에 적용하려고 했다. 다양한 아이디어 스케치를 통해 디자인, 그리고 여기에 걸맞은 컬러, 소재를 덧입혀 샘플을 완성했는데 스케치와 다르게 나와서 수정 및 보완을 요청했다.

2차 샘플을 받아 점검한 후 패션쇼 장소로 가서 무대 디자이너의 전체 콘셉트와 잘 맞는지 검토했다. 가방과 어울릴 모델을 선정하기 위해 사진으로 우선 선별한 후 모델들과의 직접 미팅을 통해 최종 모델들을 결정했다.

오늘은 패션쇼가 시작되는 날이다.

아침 일찍부터 준비하고 무대가 있는 곳으로 간다. 모델을 점검하고, 디자인한 가방들을 확인하고, 색상이 이상하지는 않은지 검토한다. 순서를 정리하고, 스텝 연습을 하고, 무대에서 음악에 맞춰 최종 리허설을 한다.

이렇게 준비한 패션쇼가 시작된다. 내가 디자인한 가방들에 관심을 보이며 눈빛을 반짝이는 관중을 보면서, 마지막 인사말을 준비한다.

많은 사람의 박수갈채를 받는 지금…, 내가 디자인을 하는 이유는 사람들과 함께 이런 행복과 즐거움을 만끽해서가 아닌가 싶다.

자동차 디자이너로 신차를 준비 중인 태훈이의 이야기

태훈이는 어릴 때 누구보다 공부하는 것을 좋아하고 그림 그리는 것을 좋아했답니다.

그래서 매일 그림일기로 자신을 표현했어요. 글로 표현하는 것도 재미있지만 똑같이 스케치하거나 새로운 것을 창의적으로 그리기를 아주 좋아하는 아이였다고 해요.

그림 그리는 시간은 자신의 생각을 표현할 수 있어 좋았기에 언제든 어디든 책과 스케치북을 가지고 다니며 그림으로 표현하곤 했어요. 태훈이는 공부도 참 잘했습니다. 그래서 많은 사람이 바라던 대로 공대 진학도 고민했지만, 공학과 그림이 만나는 자동차 디자인을 선택했습니다.

자동차에 항상 관심이 있어서 늘 관찰하고 신형들을 외우고는 했거든요. 그러다 보니 람보르기니, BMW, 벤츠 등 많은 차를 연구해서 차이점도

잘 알고 있었습니다.

자동차 디자이너는 다양한 차를 접해보고 장단점을 잘 알아야 한다.

보는 만큼 표현할 수 있다는 말이 맞는 것 같다.

오늘은 아침 일찍 인천의 자동차 디자인 센터로 출근했다. 매일 아침 일찍 버스를 타고 지하철로 갈아탄다.

요즘 나는 극비리에 신차 디자인을 하고 있다. 그래서 통행이 제한되고 보안이 철저한 디자인 센터에서 작업 중이다.

아침부터 신차에 대한 회의가 열린다.

자동차 디자인은 크게 두 가지, 즉 자동차 외관과 내부 디자인으로 나뉜다. 외관 디자인은 대체로 해외 유명 디자이너가 맡는 실정인데, 나는 국내에 있는 몇 안 되는 외관 디자이너 중 한 사람이다.

오늘은 최종 외관 디자인을 점검하는 품평회가 있는 날이다. 많은 분이 회의에 참석해서 결정하는 날이기에 준비할 것이 더욱 많다.

나는 시안을 출력해 벽에 붙이고, PT 자료를 준비하며 어떻게 설명하고 확인을 받을지 고민했다.

최종 스케치 PT가 끝났다. 회의를 거쳐 최종 디자인을 선택한다.

결정된 시안은 차체의 기본 디자인에 내가 변형하려는 자동차 이미지를 A4에 인쇄해서 도면화하는 작업이 필요하다. 이미지라는 것은 완벽하게 구현되지 않게 마련이어서 도면화가 힘들었는데 이번 작업은 어느 정도 만족스럽게 나와 다행스럽다. 이번 차는 스포티한 SUV인데, 나는 전체적으로 날렵하면서도 역동적인 방향으로 콘셉트를 잡았다.

디자인에 들어가기 전 가장 먼저 하는 일은 지금 트렌드와 타사 디자인을 조사하는 것이다. 그러고는 독특한 이이디어를 잡아 콘셉트를 정하고 이를 바탕으로 본격적인 디자인 스케치를 시작한다. 다음은 2D, 3D 프로그램으로 색도 입혀보고 크기도 가늠해보는 랜더링 과정을 거친다.

이 과정을 통해 생산이 적합한지 여부를 판단하고 이후 클레이로 모형을 제작한다. 이 일은 모델러라 불리는 담당자가 따로 맡고 랜더링 작업까지가 내 업무다.

완성 단계가 아니기는 하지만 테이프를 붙여 자동차로 처음 나타내는 작업도 쉽지만은 않다. 도면을 떼었다 붙였다 옮겨가며 디자인한다. 이렇게 그린 스케치에 마카를 이용해 차체 디자인을 제대로 그려낸다.

그다음, 클레이 모형으로 차체를 직접 만들어본다.

자동차 디자이너는 대부분 알리아스(Alias)라는 프로그램으로 자동차 일부 또는 차체의 전체를 디자인한다. 컴퓨터 작업은 역시 손에 꾸준히 익히는 게 관건이다.

내가 디자인한 차는 오늘 콘셉트 차로서 주행 테스트를 받는다. 전체 디자인뿐 아니라 기술적인 부분과 잘 연동돼 차가 주행하는 데 별 문제가 없는지 점검하기 위해 외관에 베일을 씌워 고속도로에서 달린다.

내가 디자인한 이 SUV 자동차가 생산되기까지 걸리는 시간은 꼬박 5년이다. 따라서 미래를 내다보는 넓은 안목이 필요하다. 직선과 곡선의 조화, 부드러움과 강함의 공존. 이것이 바로 자동차 디자인이다! 신차가 경쟁력이 있으려면 기술보다 혁신적인 디자인, 다시 말해 소비자를 사로잡을 디자인 감각과 아이디어가 필요하다.

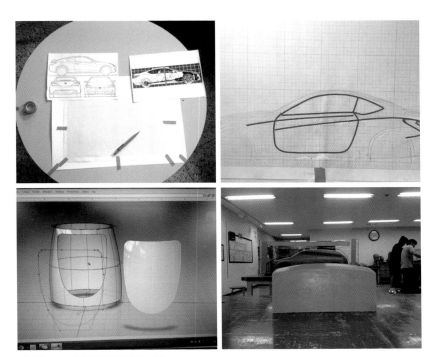

자동차 디자이너 최기웅의 작업 사례

　그렇게 노력한 결과, 드디어 신차를 발표하는 모토쇼가 진행되는 날이다! 내가 디자인한 자동차를 전시하는 이 날을 위해 나는 한 달 이상 밤을 지새며 준비했다.

　많은 분의 노력이 녹아든, 내가 디자인한 차가 베일을 벗는 순간! 많은 카메라 앞에서 내 차를 선보이는 순간! 나는 제일 행복하고 바로 그 전율 때문에 오늘도 열심히 자동차와 씨름한다.

신제품 과자 패키지 디자이너
서연이의 이야기

자, 이번에는 과자 패키지 디자이너인 서연이의 얘기를 들어볼까요?

어릴 때부터 포장 상자를 보고 종이 접으며 비슷한 상자를 만들기도 하고 그림을 덧그려 표현하기 좋아했던 서연이는 패키지 디자이너가 됐어요. 과연 과자 패키지 디자이너는 어떤 일을 할까요?

나는 4월에 출시 예정인 사탕 브랜드의 신제품을 기획 중이다.

어떻게 해야 많은 사탕 사이에서 눈에 띌까? 브랜드, 즉 이름부터 생각해본다. 우선, 이 '달달하고 맛있는 사탕' 하면 무엇부터 떠오르는지 생각해본다. 건강, 아이, 가족, 연인, 맛, 행복, 기쁨, 설탕, 함께 하는 것… 등이 연상된다.

그러고 보니 가족, 연인, 아이들과 함께 나눠 먹는 것이 사탕이라는 생각이 들었다. 항상 기쁨을 나누는 가족과 사랑하는 애인 그리고 우리 아이에게 주

고 싶은, 맛있고 건강에 좋은 사탕을 만들고 싶다.

　나는 제품의 매니저, 영업담당자와 함께 기획한다.

　우리는 '달콤함을 함께하는 제품'이라는 의미로 'Sweet'와 'With'를 합성한 '스위드'라고 브랜드를 정했다.

　그리고 스위드라는 브랜드에 아이를 위한 'Kid Sweet', 가족을 위한 'Famaily Sweet', 연인을 위한 'Flower Sweet' 제품군으로 분류했다. 제품별로 아이, 가족, 연인을 위한 패키지를 만들어야 한다.

　패키지라는 것은 제품 타깃에 맞춰 디자인해야 하지만 콘셉트마다 표현 방법도 많이 다르다. 예를 들어, 같은 감자칩이라도 '구운감자', '포테토칩', '프링글스'가 다르다. 가공 방법이나 제품 특징에 따라 디자인의 모양과 패키지가 달라질 수 있음을 항상 생각해야 한다.

　패키지를 표현하는 방법에는 그림이나 캐릭터로 제품의 특징을 표현하는 것과 제품 자체의 사진 즉 포카칩이나 구운 감자처럼 제품을 촬영해서 패키지

서울학생디자인경진대회 '멸종위기동물보호 캠페인' 예원학교 금상 수상작.
수상자 : 고이정, 길인수, 김유진, 이나연, 장서우

만 보고도 금세 알게 하는 것, 브랜드 제품명만 강조하는 것이 있다.

'Kid Sweet'부터 말하자면, 나는 아이들이 좋아하는 캐릭터인 토끼로 관심을 끌 수 있게 디자인하려고 한다.

가족을 위한 'Famaily Sweet'는 가족이 함께 먹는다는 의미로 가족이 웃는 사진을 넣고 그 아래에 사탕 사진을 배치해 제품과 가족의 이미지를 함께 표현하려고 한다. 동시에 제품명이 최대한 잘 보이게 강조하고 싶다.

연인을 위한 'Flower Sweet'는 연인이 서로 사랑을 전할 때 쓰는 꽃으로 상징적인 이미지를 만들려고 한다. 꽃은 향기롭고 아름다워 행복을 연상시키기 때문이다. 특정한 사람 이미지보다는 꽃이 합해지는 느낌으로, 과자 패키지에도 부담 없는 사랑을 표현하려고 한다.

그러면 이제 다른 제품을 떠올려보자. 꽃으로 콘셉트를 잡은 제품이 있을까?

20~30대 여성을 대상으로 감성 마케팅을 펼친 '쁘띠첼'이라는 제품이 있다. '봄꽃'에 여성들의 관심이 높아지는 시점에 맞춰 여성스러운 감성을 제품에 더한 한편, 꽃구경이나 나들이에 함께하면 좋은 디저트라는 이미지를 보여준 패키지다. 꽃이 흩날리는 봄의 산책로에서 모티브를 따와 디자인했고, 인쇄를 특이하게 해서 꽃 문양과 브랜드 로고가 보는 각도에 따라 홀로그램처럼 반짝거리는 효과를 준 것이 특징이다. '꽃'을 주제로 한정판 제품을 만든 사례는 식품업계에서 매우 드물다는 점에서도 의미가 있다.

CJ 쁘띠첼, '꽃'을 주제로 만든
스윗푸딩 한정판 디자인

그럼 이제 적당한 꽃말을 찾아본다.

꽃향기처럼 서로 계속 사랑한다는 의미를 생각하며 추려낸 다음 꽃말들을 제품에 응용해 표현하고자 했다.

　　1일 : 스노드롭(Snow Drop) : 희망

　　2일 : 노란 수선화(Narcissus Jonquilla) : 사랑에 답하여

　　3일 : 사프란(Spring Crocus) : 후회 없는 청춘

　　4일 : 히아신스(Hyacinth) : 차분한 사랑

　　5일 : 노루귀(Hepatica) : 인내

　　8일 : 보랏빛 제비꽃(Violet) :사랑

　　9일 : 노란 제비꽃(Yellow Violet) : 수줍은 사랑

그다음, 제품 성분 및 바코드와 가격을 넣으면 패키지가 완성된다. 무사히 제품 출시로 이어질 수 있도록 사진과 같이 샘플을 제작한다. 샘플이 완성되면 기획자와 검토한 후 콘셉트에 가장 잘 맞는 제품을 인쇄한다.

인쇄가 끝난 패키지에 사탕을 넣고 포장까지 마치면 시장에 내놓을 준비가 됐다는 뜻이다.

패션 콘셉트 디자이너가 된
혜원이의 이야기

혜원이는 언니, 동생과 함께 티격태격하면서 자랐답니다. 항상 다양한 것에 관심이 많은 혜원이는 여러 잡지를 즐겨보곤 했어요. 잡지를 넘기다가 마음에 드는 상품이 나오면 스케치도 해보고 집에서 버릴 옷이나 신문 등 여러 재료로 조형물을 만드는 데 흥미가 있었습니다.

다양한 분야와 새로운 것에 관심이 늘 많던 혜원이는 결국 패션 분야의 콘셉트 디자이너가 되었습니다.

지금 혜원이는 패션 분야의 변화무쌍한 유행을 분석하고 브랜드의 시즌 이미지를 만드는 콘셉트 디자이너로 일합니다. 자신의 목표와 감각을 옷이라는 매체를 통해 시각적으로 표현하는 일에 흥미를 느끼며 즐겁게 일하고 있습니다.

브랜드 기획을 새로 해야 하는 시즌이 돌아왔다!

아이디어는 어느 날 갑자기 떠오르는 것이 아니다. 기획하는 시즌이 되면 나는 정보 팀에 놓인 해외 트렌드 정보지, 인테리어, 패션 잡지 등의 서적을 끊임없이 보면서, 잡지나 TV, 온라인 매체 등의 프로그램 등에 나오는 국내외 유명인들의 스트리트 패션과 다양한 의류 브랜드의 시장조사를 통해 현재 유행을 분석하고 미래 경향을 예측한다. 패션 분야 외에도 순수예술, 건축, 인테리어, 미디어, 음악, 무용 등 모든 예술 분야에 관심을 기울이는 것이 중요하기에 주말이면 영감을 받을 수 있는 전시를 찾아가고, 영화나 공연도 즐겨 보고, 새 매장이 생기면 시장조사도 자주 한다.

그리고 기획에 앞서 시즌마다 유명 전시를 참관하러 출장을 간다. 해외 시장에 열심히 다니면서 영감을 받고, 국내에서도 트렌드 세미나에 참석하고 트렌드 리서치 홈페이지들에서 정보를 얻으며 다음 시즌에 어울릴 이미지를 구상한다.

기획할 때는 콘셉트 디자이너뿐 아니라 컬러, 소재, 의상 디자이너, MD 등 여러 파트너들과 함께 준비한다. 브랜드에 맞춰 각 파트에서 수집한 각종 정보와 창조적인 이미지로 새 시즌의 콘셉트를 만들어가는 것이다.

사회문제로 브랜드 콘셉트를 잡는 경우가 가끔 있다. '환경'을 주제로 기획 팀에서는 다음 같은 대화를 나누기도 한다.

"브랜드 20주년을 기념해서 어떤 이슈로 진행하면 좋을까요?"

"자연의 중요성을 강조한 이미지를 내추럴한 컬러로 친환경 소재에 프린트하는 기획은 어떨까요?"

"얇은 소재로 스키복을 만들지는 못할까요?"

이런 식으로 새로운 기획을 시도하기도 한다.

전반적인 콘셉트 이미지를 정한 후 구체적인 패션 이미지를 만드는 데 가장 중요한 아이디어 원천은 각종 디자인 잡지와 시즌마다 해외 주요 도시들에서 열리는 패션위크이다. Mood, Color, Fabric, Item 등의 항목으로 컬렉션 트렌드를 분석해 디자이너에게 제안하는 일도 중요하다.

전반적인 트렌드나 방향을 정해주는 콘셉트 작업과 달리 디자인을 구체화하는 데에는 패션 디자이너의 역할이 상당히 중요하다.

패션 디자이너처럼 디자인이 직접적인 결과물로 나오지는 않지만 내가 제안한 정보가 기획 단계에 도움이 되어 소비자 반응을 긍정적으로 도출하는 경우가 있으므로 나는 큰 보람을 느끼며 일한다.

〈10세 패션 디자이너 인터뷰〉 - "디자이너라고 꼭 학교를 나와야 할까?"

10세부터 자신의 이름을 내걸고 패션 디자이너로 활발히 활동한 소녀가 있다. 미국 캘리포니아 주 엔시노에 사는 세실리아 카시니는 열 살때부터 패션 디자이너로서 아동복 및 십대를 위한 각종 의류를 직접 만들었다. 세실리아는 미국 언론을 통해 소개된 적도 있는데, 여섯 살 무렵 재봉 기술과 바느질을 배웠고, 10대인 지금도 자신의 의류 브랜드를 꾸준히 생산한다. '미국에서 가장 어린 패션 디자이너'라 불린 세실리아는 아주 어릴 때부터 바느질 등에 관심이 많았다고 한다. 여섯 살 때 할머니가 재봉틀을 선물했

는데, 재봉 기술과 바느질에 유달리 흥미를 보였으나 디자이너가 될 꿈만
꾸다가 몇 년 전 캘리포니아주 셔먼 오크에 아동 전문 의상실을 오픈하면
서 디자이너가 됐다.

자신이 아직 어리니 만큼 어린이의 심리와 취향을 누구보다 잘 파악하
므로 아동 및 십대 청소년을 위한 세실리아의 제품은 인기가 상당하다.

세실리아는 패션 디자인과 의류 제작 자체를 무척 좋아하며 즐긴다고
한다.

자신이 좋아하는 일을 한다는 것은 정말 행복한 일이 아닐까?

내가 좋아하는 일을 찾는 것!
내가 행복해지는 일을 찾는 것!
우리도 모두 찾을 수 있다!

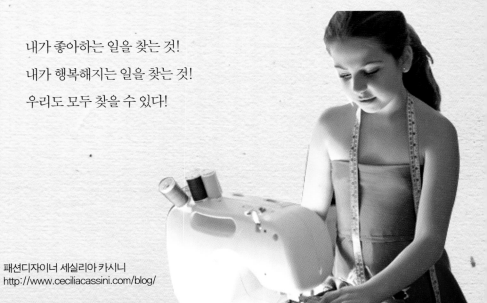

패션디자이너 세실리아 카시니
http://www.ceciliacassini.com/blog/

DREAMCOME

PART. 2

디자이너의 여러 모습 & 선택하기

디자이너의 진로와 업무를 알아보자

디자이너의 진로
& 디자이너별 업무 소개

우리는 디자인에 둘러싸여 생활합니다. 가구, 조명, 벽지, 가전제품, 의상, 잡지, TV 속 광고, 자동차 등… 이 전부가 디자인 없이는 완성되지 못하는 것들입니다. 디자인된 상품 덕에 공간이 아름다워지기도 하고 편리해지기도 합니다. 또한, 우리 삶이 더 안락하고 쾌적해집니다.

우리는 기능이 같다면 디자인이 마음에 드는 휴대폰을 선택합니다. 그래서 회사들이 새로운 가치를 만들고자 디자인에 투자하는 것입니다. 디자이너라면 유행을 읽는 안목과 창의성이 필요합니다. 색상을 선택하는 등의 미적 감각뿐 아니라 많은 것을 보고 느끼며 트렌드를 리드하는 탁월한 안목이 필요하죠.

최근에는 디자인 스타일, 디자인 과정, 디자이너의 사고 방식 등을 디자

인 외의 분야들에도 적용하는 식으로 경영 흐름이 바뀌고 있습니다.

뉴욕타임스(NYT)는 IBM이 클라우드 컴퓨팅 등 신성장 분야를 공략하기 위해 디자이너 1,500명을 채용한다고 보도했습니다. 연내에 1,100명을 내년에 400명을 채용할 계획이라는데, IBM에게 디자이너란 과연 무엇일까요? 디자이너의 역할은 '보기 좋은 상품'을 만든다기보다 신규 서비스가 사용자 관점에서 개발되도록 이끄는 데 있다고 합니다. 디자이너들이 스스로에게 필요한 제품을 직접 제작한다는 느낌으로 개발하면 속도가 훨씬 빨라지리라는 것이 IBM의 판단입니다.

멋내기나 독창적인 물건 만들기를 좋아하고 손재주가 있으며 상상력이 풍부한 학생들에게 어울리는 디자이너! 어떤 직업인지 좀 더 알아볼까요?

1. 시각 디자인

1) 시각 디자인 분야의 업무

시각 디자인 분야는 눈에 보이는 모든 것을 디자인한다고 생각하시면 됩니다. 간단한 그림과 기호로 기업의 로고를 만들기도 하고, 공공의 의미를 간단히 표현해 멀리서도 누구든 알아보기 쉽게 하는 일을 합니다. 눈에 보이는 모든 부분을 담당한다고 생각하면 됩니다.

문화관광부, 영화진흥위원회, 디자인 재단, 디자인 진흥원, 한국 문화 컨텐츠 진흥원 등 정부 기관에 취업할 수도 있으며 일반 기업으로는 웹, 휴대폰 GUI 등의 회사, 게임이나 엔터테인먼트 회사, 광고 회사, 디자인 전문 업체, 출판사, 잡지사, 편집 디자인 및 캐릭터 디자인 업체, 대기업 등 다양한 회사의 디자인 팀에서 일할 수 있습니다.

기업 브로슈어 – 펜타브리드, LG생명과학

기업에서는 주로 사내/외부로 보여주는 각종 자료(교육/세미나/홍보자료 등)를 디자인합니다. 문서/PPT 디자인, 웹디자인, 제품 모델 그래픽/GUI 디자인, 제품 사진 리터칭 등을 담당하며 디자인이라는 일을 통해 기업의 사내/외부의 주요 시각화 자료를 직접 제작할 수 있습니다.

예를 들어볼까요? 회사를 홍보하는 연례 보고서를 만들 수 있습니다. 회사의 성과를 1년에 한 번 보여주는 브로슈어죠. 학생들은 1년 성적표라고 생각하면 이해하기 쉬울 거예요.

기업의 신제품을 알려주는 브로슈어를 만들기도 합니다. 제품의 장점이 무엇인지, 어떻게 사용하는지 등을 알려준다고 생각하시면 됩니다.

즉 시각 디자인과를 전공한 디자이너는 웹 기획, 브로슈어 편집 디자인, 패키지 디자인 등의 업무를 맡을 수 있습니다. 스마트폰 화면을 디자인할 수도 있고, 앱이나 광고를 디자인할 수도 있겠죠.

브랜드 브로슈어 – furla, CHANEL, Longchamp

2) 시각 디자이너의 종류

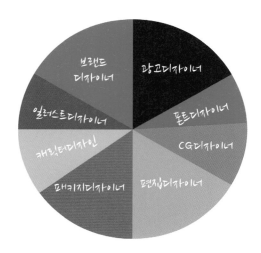

브랜드 디자이너

제품 이름에 맞게 디자인하는 일을 담당합니다. 우리가 옷이나 화장품, 휴대폰, 운동화 등… 여러 제품을 생각하면 떠오르는 브랜드 네임이 있죠? 소비자 머릿속에 인상을 지속적으로 남기면서 이미지를 떠올리도록 만드는 것이 디자이너의 역할입니다.

폰트 디자이너

스마트폰, 문서 작업 도구 등에 사용될 한글, 영문, 기호의 글자꼴(폰트)을 디자인하는 디자이너입니다. 글자체에 대한 소비자 선호, 만들려는 브랜드의 경향 등을 시장조사를 통해 개념화합니다.

이렇게 개발한 폰트는 광고, 인쇄물, 컴퓨터, 스마트폰, 게임, 브랜드 로고 등에 사용됩니다.

일러스트 디자이너

어떤 의미나 내용을 시각적으로 전달하는 데 사용되는 다양한 이미지나 그림들을 직접 그리거나 보정하면서 가장 적절히 표현된 일러스트를 만듭니다. 어린이책에 삽입되는 그림이나 일러스트를 그리기도 하고, 포장에 제품을 더 잘 표현하기 위한 일러스트를 그리기도 합니다. 가전제품이나 캐릭터로 만들어진 이미지들이 바로 일러스트로 만들어졌답니다. 일러스트 디자이너는 평면을 다루는 2D 디자이너와 입체를 다루는 3D 디자이너로 나뉩니다.

광고 디자이너

우리는 광고의 홍수 속에 살고 있다고 해도 과언이 아닙니다. TV를 통한 영상 광고도 있고, 잡지를 통해 접하는 지면 광고도 있습니다. 광고는 호기심을 불러일으켜 제품에 대해 선호도를 갖게 하죠. 가끔은 우리가 좋아하는 연예인이 등장하기도 하는데, 대부분 브랜드가 광고로 제품을 알리면서 우리 머릿속에 이미지를 각인시키려 노력합니다. 바로 그런 작업을 담당하는 것이 광고 디자이너(그래픽디자인, 영상디자인 등)입니다.

패키지 디자이너

제품을 담는 상자, 용기를 디자인합니다. 포장뿐 아니라 안정성 및 보관

성을 위해 상자 모양을 연구하고 다양한 재질을 검토하며, 고급스러운 디자인을 위해 여러 시도를 합니다.

패키지 디자인 분야는 브랜드를 홍보하는 역할로 점점 더 발달하고 있답니다.

편집 디자이너

책, 잡지, 신문 등 인쇄물의 레이아웃과 글씨 등을 조화롭게 구성하고 그려내는 디자이너입니다. 서점에서 보는 참고서, 동화책, 단행본은 물론이고 전단지나 사보 등 종이 매체뿐 아니라 다양한 시각 매체의 요소를 디자인합니다.

CG 디자이너

TV나 영화에 나오는 글씨, 영상, 그래픽을 담당하는 디자이너로 방송 내용에 대한 이해를 높이기 위해 자막을 만들고 뉴스나 선거 방송 때 시청자가 정보를 더 효과적으로 접하도록 여러 가지 그래픽을 넣기도 합니다.

캐릭터 디자이너

각종 팬시 사업의 캐릭터, 애니메이션, 게임, 스마트폰의 앱 등에 쓰이는 캐릭터를 만듭니다. 그런가 하면 그런 캐릭터를 장난감 및 문구류 등 다양한 상품에 활용하는 일을 담당합니다. 또한 흥행한 영화의 등장인물을 활용할 수도 있습니다. 특정 제품, 단체, 행사 등을 홍보하기 위해 유명 연예인, 스포츠 스타 등을 활용한 캐릭터를 만들거나 디자인합니다.

3) 시각 디자이너의 업무 진행 과정

가. 기획 회의

디자인 의뢰가 들어오면 디자이너들이 함께 모여서 기획 회의를 진행합니다. 디자인하고자 하는 분야에 따라서 기획 회의에 마케팅 담당자나 연구원들이 함께하기도 한답니다. CI나 BI 디자인의 경우 디자인을 의뢰한 기업의 경영진이 회의에 참여할 수 있겠죠.

기획 회의를 통해서 디자인 작업의 기본 방향과 디자인 콘셉트를 결정합니다.

나. 레이아웃 기획

디자인 콘셉트가 명확해지면 문자, 이미지, 사진, 일러스트 등의 구성 요소를 결정하고 어떤 크기나 포맷으로 배치할지를 정합니다. 그리고 이를 전체 레이아웃과 어울리게 디자인합니다.

디자인 목적에 맞게 강조할 부분은 무엇인지 특징은 무엇인지를 고민하여 콘셉트에 어울리게 디자인하는 것이 중요합니다. 콘셉트에 맞춰 시안을 3~10개 제작합니다.

다. 콘텐츠 배치, 디자인

레이아웃 기획이 완료되면 세부에 들어가는 이미지나 사진 텍스트를 배치하며 표지나 책의 표지는 특별한 포인트가 되는 콘셉트를 전달하기 위해 시각적인 부분이 부각되도록 세부 디자인을 진행합니다.

라. 디자인 최종 검토

최종 디자인된 안을 여러 사람과 함께 검토하는 과정이 필요합니다. 오타 등을 바로잡고, 인쇄에 들어가기 전에 종이를 선택하고 후가공 및 제본은 어떻게 할 것인지를 정해서 샘플을 만들어봅니다.

마. 최종 인쇄

종이와 가공 방법 등이 정해졌다면 최종 확인자에게 검토 받고 수량을 확인해서 인쇄소에 넘깁니다. 이때 디자이너는 인쇄 감리라는 것을 맡는데, 인쇄소에서 자신이 원하는 색감을 제대로 구현했는지 보고 OK 사인을 줍니다. 인쇄 후 가공까지 마쳐 결과물이 나왔다면, 의도대로 디자인이 잘 나왔는지 확인합니다.

광고 디자인이란?

전 세계가 인터넷으로 연결되고 스마트폰을 쓰면서 정보가 빨리 변하고 있습니다. 기업이나 공공기관에서는 제품 홍보를 위해서 SNS를 활용하기 시작했죠. 광고가 늘어나면서 광고 디자이너라는 직업 역시 각광을 받고 있습니다. 광고 디자이너가 되고 싶어 하는 사람들이 늘고 있지만 어떻게 준비해야 할지 몰라 막막해하기만 합니다.

광고 디자인이란 라디오, 포스터, 잡지, 신문 등의 인쇄 매체와 TV 등의 영상 매체, 혹은 건물 등에서의 광고 화면을 구성하고 그에 맞는 이미지 및 그림을 디자인하는 일입니다.

다양한 정보를 다채로운 방법으로 가공해 소비자의 주목을 끌도록 전달하는 것이 중요합니다. 또 우리가 머릿속에 생각하고 있는 것을 시각적으로 표현해야 합니다. 톡특한 아이디어를 통해 제품의 콘셉트를 한 번에 이해하도록 하는 것이 중요합니다. 광고 디자이너는 좋은 아이디어가 있다면 머릿속에서 아이디어를 구현할 수 있어야 합니다.

광고 중에는 브랜드 즉 제품을 광고하는 것도 있지만 사람들에게 교훈을 주는 공공 광고도 있습니다. 요즘 TV에서 보이는 결핵 광고, 흡연 광고는 공공 광고에 속하겠죠. 광고는 크게 공공 광고, 개별 브랜드 광고, 기업 이미지 광고, 이렇게 세 가지로 구분이 됩니다.

광고는 이미지도 중요하지만 그것을 표현하는 카피 한 마디가 중요합니다. 카피 문구가 좋아서 광고 작품이 더 돋보이는 것이겠죠.

한 예로 다음 광고를 볼까요?

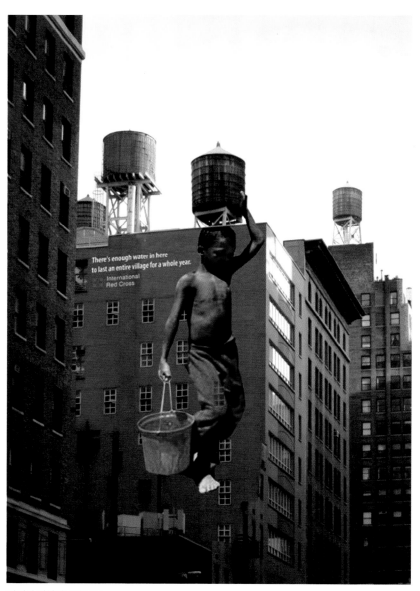

이제석 디자이너의 광고

보건복지부 질병관리본부는 기침이 2~3주 지속되면 결핵을 의심하고 반드시 결핵 검사를 받아야 한다는 의미를 전합니다. 이런 광고를 통해 대중의 공감을 불러일으키고 생각을 바꿔주고 행동까지 변하게 만들어야 합니다. 광고를 통해 사람들의 건강을 지키고 생각에 변화를 주고 세상이 바뀐다면 광고 디자이너로서 보람을 느낄 수 있지 않을까요?

그래서 광고 디자이너는 멋진 직업이라는 생각이 듭니다.

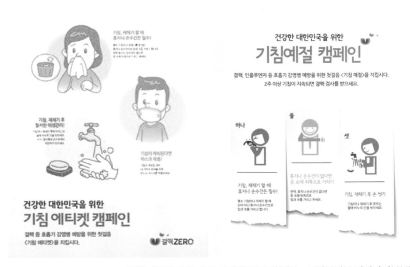

결핵 예방을 위한 기침 에티켓 (포스터 제공= 보건복지부 질병관리본부)

(주)LG

LG전자 「V20」

LG생활건강 「오휘」

대한항공

LG전자 공기청정기

벤츠 자동차 광고

오레오 과자 광고

☞ 광고 디자이너가 갖춰야 할 역량

- 미술, 인문, 시사, 디자인, 예술 등 다양한 분야에 관련된 책 읽기
- 디자인과 예술에 관한 지식 쌓기
- 일러스트, 포토샵 등 컴퓨터 프로그램 다루기
- 고객 및 동료와 활발히 교류하며 인간관계를 원만하게 유지하기
- 디자인 콘셉트를 설명하는 데 필요한 커뮤니케이션 능력 갖추기
- 자신의 아이디어를 시각화하는 스케치 실력 갖추기

광고 디자이너는 자신이 담당한 상품의 기능을 잘 알아야 하고 그 상품을 구매하려는 고객의 특징을 분석해 잘 파악하고 있어야 합니다. 즉 탐구하기 좋아하고 진취적인 학생에게 적합하며 책임감이 강한 성격이면 더욱 좋습니다.

광고는 물건을 소비자에게 잘 팔기 위해 또는 어떤 이미지를 알려주기 위해 설득하는 커뮤니케이션 활동입니다. 소비자의 태도나 행동에 영향을 줄 목적으로 신문, 방송 등의 광고 매체를 통해 유료로 시행하는 정보 전달 활동이기도 하고 개인이나 기업 또는 단체가 상품, 서비스, 이념, 신조, 정책 등을 세상에 알려 소기의 목적을 거두기 위해 투자하는 활동이기도 합니다.

다시 말해 광고의 본질은 기본적으로 '마케팅 목적을 가진 커뮤니케이션'이라고 함축할 수 있으며, 이에 따라 광고 디자인은 '대중에게 상품의 관념과 서비스에 관한 메시지를 각종 매체를 통해 전달하며 창의성과 디

자인 요소, 즉 시각적 측면과 조형미로 대중에게 전달하는 설득 커뮤니케이션 작업'이라고 할 수 있습니다.

☞ 미리 보는 광고 디자이너

머릿속 일을 밖으로 꺼내 결과물로 만드는 것이 힘들기는 하지만 광고 디자인은 아이디어만 좋으면 이를 구현할 수 있기에 매력적인 일입니다.

광고는 타인에게 공감을 불러일으키는 데 그치지 않고 대중의 인식을 개선해 행동까지 바꿀 수도 있죠. 좋은 광고는 세상도 바꿀 수 있습니다. 세상에 공헌할 수 있는 가치 있는 아이디어를 통해 공익 광고도 만들어지죠!

자, 여기서 공익 광고의 천재를 한번 만나 보실까요?

뉴욕 원쇼 페스티벌 최우수상, 광고계의 오스카상이라 불리는 클리오 어워즈 동상 등 3년간 유수의 광고제에서 무려 50여 개의 상을 수상한 세계적인 광고 디렉터 이제석 대표를 소개할게요.

창의적 발상으로 늘 화제를 만드는 그는, 세계적인 광고 디렉터로 성장하며 광고 천재라고 불리고 있습니다. 이렇게 경력이 화려한 그가 만든 광고들은 단순한 듯하면서도 혁신적인 아이디어로 강한 메세지를 전달하는

: 이제석 광고연구소 대표 :

계명대학교 시각 디자인과 졸업, 뉴욕 스쿨 오브 비쥬얼아트
광고디자인학 학사, 졸업

- 2011 올해의 광고인
- 2009 세상을 밝게 만든 사람들 올해의 인물 부문
- 2009 칸 국제 광고제 금상
- 2009 뉴욕 페스티벌 그랑프리
- 2009 뉴욕 원쇼 페스티벌 디자인 부문 금상, 옥외 공익광고 부문 은상
- 2009 클리오 광고제 광고 포스터 부문 금상
- 2007 영건스 국제 광고 공모전 동상

• 평화반전 캠페인 "뿌린대로 거두리라."
Anti-war poster campaign "What goes around, comes around."

WHAT GOES ARO

것이 특징입니다.

광고 디자이너를 꿈꾸는 학생이라면 꼭 한번 만나고 싶어 하는 분이기도 하죠. 이제석 대표는 아이디어를 어떻게 발상할까요?

문제 40여 년 전 세워진 이순신 장군상에 균열이 생기고 녹이 슬기 시작해 보수 수리 공사를 하게 됐다. (2010년 10월) 도시 미관을 고려한 서울시청은 공사 기간 중 장군상 자리에 설치될 사각형의 공사 가림막을 훌륭한 예술품으로 변신시켜 시민에게 이순신 장군상의 부재에 대한 허전함을 달래주기를 기대하며 이제석 광고연구소에 작업을 의뢰한다.

해결 공사 가림막에 탈의실을 연상시키는 조형물을 설치해 이순신 장군상이 부재한 이유를 재치 있게 설명했다.

결과 서울에서 가장 상징적이며 권위적인 문화 예술품에 설치된 이 장난스러운 공사 가림막을 보고 많은 서울 시민이 놀라워했으며 대부분 주요 언론에서 이 옥외 광고물을 크게 보도했다. 매년 780만 명 이상이 방문하는 도시인 서울을 찾은 관광객들에게도 문화적 충격을 줬다.

이제석 대표는 생각이 떠오르면 어디서든 메모한다고 합니다. 아이디어를 구현하는 데 메모가 아주 유용한 도구니까요.

급변하는 세상에서 새로운 것은 늘 주위에 있다고 그는 말합니다. 평소

이제석 디자이너의 광고

에 대수롭지 않게 여기던 것들을 다른 시각으로 바라보고 발상하는 연습
이 중요하겠죠?

같은 빨간색을 놓고 어떤 사람은 피를 연상해 끔찍하다 말할 수도 있고
어떤 사람은 힘을 연상해 활기차다 말할 수도 있겠죠? 이제석 대표는 광고
란 피를 연상한 사람의 인식을 긍정적으로 바꿔 붉은 장미를 떠올리게 하
는 것이라고 합니다.

아주 평범한 것을 새롭게 보는 것이 바로 인식의 전환이며 광고는 짧은
시간 안에 긍정적 생각을 갖게 해주고 나아가 삶의 행동까지 변하게 할 수

도 있답니다.

이제석 대표가 처음 맡았던 일은 간판 디자인을 바꾸는 것이었다고 합니다. 어찌 보면 하찮다고 홀대 받을 수 있는 일을 택했던 것은 남들이 밟지 않는 곳에 깃발을 꽂겠다는 마음, 그리고 그 시장이야말로 자신에게 기회가 된다는 믿음이 있었기 때문입니다. 실제로 이를 통해 브랜드나 기업의 이미지가 바뀔 수 있었고, 긍정적 영향을 줬다고 믿고 있습니다. 그는 앞으로도 사람들 기억에 오래 남을 수 있는 광고를 만들겠다고 합니다.

여러분은 광고 디자이너가 돼 자신만의 콘셉트로 광고를 만들고 싶지 않나요?

패키지 디자인이란?

패키지는 상품의 얼굴인 동시에 기업의 이미지를 전달합니다.

마트에 가 보면 모든 제품 즉, 과일, 채소, 달걀, 과자, 음식, 빵 등이 박스나 용기에 포장돼 있습니다. 제품을 담는 그릇, 박스, 용기 등을 디자인하는 일을 패키지 디자인이라고 합니다.

무엇을 먹을까? 무엇을 살까? 제품을 고민하는 우리 눈에 가장 먼저 들어오고 제품이 구별되는 부분입니다.

치열한 경쟁 속에서 눈길을 끄는 것도 중요하지만 더욱 중요한 것은 손길을 끌고 동시에 상품을 보호해야 한다는 것입니다. 또 정보나 성격을 정확하게 전달해 제품을 알기 쉽게 해야 합니다. 그래서 가장 중요한 것이 제품명, 색채, 이미지 등의 조화입니다.

패키지 디자이너는 용기나 박스 자체의 색상을 선정하고 그래픽을 그려 넣기도 하며 박스, 플라스틱, 병 등의 모양뿐 아니라 재질도 신중하게 선택합니다. 그럼 이런 패키지 디자이너는 어떻게 일할까요?

가. 제품의 특징 파악

예를 들어 감자칩 패키지를 만든다면 구운 것인지 튀긴 것인지 등 감자칩의 특징부터 분석합니다.

다른 회사 제품의 장단점을 파악하고, 우리 제품에서 어떤 장점을 포인트로 보이게 할까를 고민하기 시작합니다. 그 고민에서 새로운 아이디어

를 잡게 됩니다.

나. 제품의 용기 디자인

감자칩을 포장하는 데도 다양한 방법이 있죠. 그중에서 제품을 가장 잘 표현할 수 있는 용기를 디자인합니다. 제품별로 맛이 다른 시리즈가 있기도 하고 특히 화장품의 경우는 용기 디자인이 다양하죠.

다. 용기에 색상 및 특징을 3D로 표현

용기가 확정되면 그것을 담는 박스를 디자인합니다. 디자인 툴로 용기를 만들고 어떻게 보일지 상상한 이미지로 확인합니다. 이 과정에서 스케치를 많이 하게 됩니다.

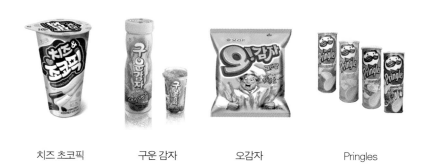

치즈 초코픽 구운 감자 오감자 Pringles

라. 박스에 브랜드명, 회사명, 이미지, 바코드, 식품 정보 담기

화장품 패키지에는 화장품의 성분 및 사용법을 담고, 담배 패키지에는 담배를 피울 때 알아야 할 경고 사항도 담습니다. 식품 패키지에는 무엇으로 만들어진 제품이며 가격은 얼마인지, 열량이 얼마나 되는지 등의 정보를 담습니다.

의약품 패키지에도 성분과 사용 및 보관 방법 등 환자나 고객이 기본적으로 알아야 하는 부분과 바코드, 패키지 재질, 유통 기한 등을 넣습니다.

이런 정보가 많이 담긴 패키지는 오타가 나지 않도록 여러 팀의 검토를 거쳐 최종 확인에 이릅니다.

마. 패키지 인쇄

냉장하거나 실온에서 보관할 때 문제가 없는지 테스트하고 인쇄를 요청합니다. 인쇄소에 웹하드나 메일로 데이터를 전달한 후 인쇄하는데, 도중에 디자이너가 직접 방문해서 제대로 인쇄되고 있는지를 감리 합니다. 인쇄된 패키지를 공장으로 입고해 제품 포장한 후, 시장에 내놓습니다.

「오감자」 패키지 내용

👁 패키지 디자이너가 꼭 가야 할 전시

패키지 전시회는 럭스 팩이라는 이름으로 나라마다 다양하게 진행되고 있다.

2014년 4월에는 럭스 팩 상하이(LUXE PACK SHANGHAI)가 더욱 화려해진 중국 상하이 전시 센터(shanghai exhibition center)에서 열리기도 했는데, 2007년 상하이에서 처음 개최된 이후 현재 패키지 분야 세계 최고의 박람회로 인정받는다.

이곳에 가면 포장 상자, 종이봉투, 용기, 병류, 상품 라벨, 리본 끈, 원자재에 이르기까지 패키지에 관련된 거의 모든 제품이 전시돼 있어 화장품, 주류, 식음료, 액세서리, 보석, 시계 등 온갖 브랜드 담당자가 패키지와 관련된 창의적인 아이디어를 얻을 수 있다.

전시회에서는 선진 기술이나 최신 패키지의 정보를 접할 수 있다. 전시품을 본다고 해서 당장 적용하기는 어렵겠지만, 전시를 보고 느낀 경험이 다음 패키지 디자인의 아이디어 구상에 큰 자산이 된다.

그 외 럭스 팩 모나코(LUXE PACK MONACO)도 유명하다.

럭스 팩 전시회 (http://www.luxepackshanghai.com) Lux전시회

☞ 패키지 디자이너가 갖춰야 할 역량

- 2D, 3D 입체적으로 표현할 수 있는 능력
- 새로운 기술을 공부하고 적용할 수 있는 창의성
- 입체적 구조를 이해하는 능력
- 그래픽 및 일러스트로 개념을 구현하는 능력
- 포토샵, 일러스트 등 프로그램을 다루는 능력
- 친환경 소재 개발에 대한 관심
- 잉크나 지류, 소재 등 재질에 대한 지식
- 국가별 환경 규제, 환경 인증에 대한 정보

위에서 언급한 내용 외에도 패키지 디자이너는 인터넷 서핑 등을 통해 최신 정보를 접해야 하고 다양한 패키지 쇼에 열심히 참석해서 선진 기술이나 최신 트렌드를 파악해야 합니다. 이번에는 다양하고 재미 있는 여러 패키지를 살펴볼까요?

① 오감만족 패키지

'오감만족'이라는 프로젝트로 만들어진 LG 뷰티폰 패키지가 있다.

말 그대로 소리, 촉감, 향기 등을 이용해 오감을 만족시키는 패키지를 개발하는 것이 목표였다. 패키지를 열 때 카메라 이미지가 올라오면서 시각적 입체

LG뷰티폰 오감만족 프로젝트 카메라 패키지

효과를 극대화함과 동시에 카메라 셔터 소리를 구현해 청각을 자극함으로써 제품 및 브랜드의 인상을 강렬하게 심어준다. 그래서 시청각 만족 패키지였다.

일상생활에서 소비자는 제품의 디자인뿐 아니라 의미가 있는 디자인을 선호한다. 사용자의 환경에 적합하면서도 액세서리 역할도 해서, 간직하며 계속 보고 싶은 디자인을 선호하는 것이다.

패키지 디자이너는 단순한 디자인을 넘어서 다양한 기술을 시도해야 한다. 보고 웃을 수 있는 디자인 그리고 감동을 주는 패키지, 스토리가 담긴 패키지 등이 최근 더욱 각광을 받고 있다. 패키지 디자이너가 되겠다면, 자신이 앞으로 어떤 디자인을 할지 많이 고민해야 한다. 사람의 심리 등 여러 가지 지식과 경험을 쌓는 것이 중요하다.

② 세계 3대 디자인 어워드 수상 패키지들

'미씽유 비해피 핸드크림'은 사 라져가고 있는 꿀벌을 보호하자는 취지로 만들어진 제품이다. 꿀벌 모 양의 용기와 벌집을 연상시키는 육 각형 상자가 조화를 이루는 디자인 이다. '핸즈-업 데오도란트'는 귀 여운 캐릭터가 제품명처럼 팔을 번 쩍 들고 있어 독특한 디자인이라는 평가를 받았다.

에뛰드하우스 미씽유 비해피 핸드크림 패키지

이런 호평에 대해 에뛰드하우스는 '즐거운 화장 놀이' 문화를 전파하려는 노력이 전 세계적으로 인정을 받은 결과라고 여겼으며, 이외에도 아이디어가 기발한 제품들을 선보였다.

'밀크토크 바디워시'는 딸기 우유, 바나나 우유, 스팀밀크, 사과 우유, 쵸 코 우유 등 여러 제품이 파스텔 톤의 귀여운 모습으로 디자인돼 있다. 과일을 연상시키는 디자인과 색감이 제품의 특성을 잘 보여준다. 또한 뚜껑에 끼워서 보관할 수 있는 딸기, 바나나, 스팀밀크, 사과, 초코의 다섯 가지 스폰지는 과 일을 연상시키는 깜찍한 디자인과 화려한 색감으로 우수한 평가를 받았다.

<div align="right">밀크토크와 핸즈-업</div>

☞ 미리 보는 패키지 디자이너

이번에는 우리에게 친숙한 과자 패키지를 담당하는 디자이너를 소개하겠습니다. 여러분이 간식으로 곧잘 먹는 과자를 더욱 맛있게 보이고 만들며 여느 과자와 달라 보이게 디자인하죠.

패키지 디자인을 할 때 디자이너는 다른 회사 제품들과 비교하기 위해 조사부터 시작합니다. 경쟁 제품을 분석한 다음 디자인을 기획합니다.

기능과 성분 등 무엇을 강조해 제품 특징으로 삼을까? 브랜드를 어떻게 개선할까? 즉 제품명이 가장 효율적으로 보일 방법을 고민합니다.

해태는 새로운 펀치 맛, 후렌치 샐러드 맛의 디자인이 기존의 생생칩 느낌이 나지 않아, 같은 감자칩이면서도 각기 다른 맛이 느껴지는 디자인으

시장조사 리서치

로 보완하려고 고민하였답니다.

　젊고 경쾌하고 재미있는 디자인, 100% 생감자 그대로, '생생하게'라는 브랜드에 주목이 되도록 로고를 개발하였고 생생칩 3종의 효율적인 바리에이션으로 감자칩 브랜드로서의 인지도를 높히게끔 패키지를 개발하였습니다.

　다음에는 생산에서 운송까지도 환경을 생각해야 합니다. 즉, 단순한 패

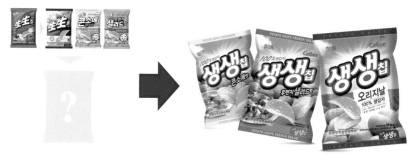

생생칩 패키지

키지 디자인뿐 아니라 제품의 생산, 운송, 판매의 전 과정을 살펴봐야 하는 것이죠. 기존 방식에 남아 있던 불필요함을 제거하는 것! 이것이 패키지 디자이너의 진정한 임무랍니다.

디자인은 본인의 생각을 표현하는 작업이기에 감각뿐 아니라 정보도 필요하죠. 많이 보고, 듣고, 경험하는 것이 중요합니다. 본인이 직접 경험해봐야 다른 사람을 위한 디자인도 할 수 있어요. 예를 들면 노인을 위한 디자인을 할 때는 그들의 생활 양식이나 환경을 직접 보거나 경험해야겠죠.

좋은 패키지 디자인이란, 사람들에게 친근하고 친화적인 것을 말합니다. 거부감을 주지 않는 디자인, 이해하기 쉬운 디자인이죠. 좋은 디자인은 사람으로 비유하면 해야 할 일을 정확히 아는 사람인 것 같아요. 기능을 뛰어넘는 디자인이 아니라 더 뺄 것이 없는, 목적에 가장 적합한 디자인이 좋은 패키지 디자인입니다.

브랜드 디자인이란?

상표 디자인을 말합니다. 특정 상품을 명시하는 명칭이나 기호, 디자인 등을 말하며 기업은 브랜드를 통해 구매자에게 품질이나 기능을 보증해 주는 역할을 합니다.

명품 브랜드란 말은 많이 들어보셨지요. 각 분야에서 선두 주자 역할을 하는 벤츠, 샤넬, 애플 등의 명품 브랜드는 오랜 역사와 전통 속에 우수한 상품을 생산, 판매하며 브랜드 이미지를 대중에게 각인시켜온 기업들니다.

이렇게 기업을 상징하는 디자인을 하는 것을 브랜드 디자인이라고 하고, 기업에게는 가장 중요한 디자인이라고 볼 수 있겠지요. 즉 기업의 이름이라는 것을 디자인한다고 생각하시면 될 거예요.

우리가 보는 애플, 삼성, LG, SK 등도 바로 기업 브랜드입니다. 자사만의 특징 있는 심볼과 로고체로 기업의 생각이나 가치를 보여주고 있답니다. 대부분의 브랜딩을 디자인할 때는 전문 기업에 의뢰합니다.

브랜딩 디자인만 담당하는 디자인 업체가 있는데 그곳을 디자인 에이전시라고 말합니다. 주로 기업, 상품의 브랜딩을 이름부터 지어주고, 디자인으로 만들어주고, 그것을 적용할 수 있는 가이드를 주는 일까지 합니다.

'샤넬'을 예로 들자면 CHANEL 서체를 만들고 그것을 통해 마크를 만들고 이를 패키지나 다른 데 응용하는 방안까지 제시하는 것이 바로 브랜드 디자이너의 업무입니다. 브랜드를 효과적으로 적용할 방향성을 주는 거죠.

CHANEL

이것은 영문 CHANEL을 단순한 산세리프체로 디자인한 워드마크이고, 옆의 것은 두 개의 C자가 대칭으로 놓인 로고입니다(가브리엘 샤넬은 어려서부터 'Coco'라는 별명을 가지고 있었죠). 이 두 로고는 샤넬이 세계 패션계에 던진 화두와 이념을 잘 드러냅니다. 먼저, 세상에서 가장 단순하고 순수한 검정색과 흰색의 대비로 이뤄졌다는 점입니다. 그리고 두 개의 C자가 이루고 있는 완벽한 대칭성을 볼 수 있죠. 이는 여성을 거추장스럽고 불편한 옷으로부터 해방시키려고 했던 샤넬의 정신이 그대로 드러나 있습니다.

이런 디자인에 의미가 더해져 샤넬이라는 상징성을 갖게 됩니다.

네이밍과 디자인은 소비자가 하나의 이미지를 떠올릴 때 단순한 로고가 아닌 품격이나 우아함, 그 브랜드가 내뿜는 아우라까지 이르기에, 기업은 브랜드 이미지를 높이기 위해 노력하는 것이지요.

자, 그러면 브랜드 디자이너의 업무 프로세스를 엿볼까요?

가. 방향성 설정

자신이 맡은 브랜드의 장기적인 모습, 즉 미래의 방향성부터 정합니다. 이것은 명확하고 구체적이며 일관성이 있어야 합니다.

맥도날드를 볼까요? 세계에서 가장 좋고 빠른 서비스 레스토랑 사업자가 되는 것이 아니었을까요?

여기, 소니의 로고도 있습니다. 전자 제품을 뛰어넘어 '즐거움의 제공'까지 이어지도록 디자인합니다.

SONY

네이밍이라고도 합니다. 기업명은 이 과정을 거쳐서 만들어집니다.

다. Design Concept & Copy 결정

이 작업을 위해서는 제품이 가진 고유한 특징이나 서비스, 장단점을 알아야 합니다.

라. 심볼 마크 디자인

다양한 콘셉트에 맞춰 아이디어를 스케치합니다. 브랜드의 상징이나 의미를 이미지로 표현하기도 합니다.

마. 다양한 디자인 적용

아이디어 스케치 과정

로고 제작이 끝났으면 그것을 제품 포장, T-shirt, 간판, 리플릿, 홍보물, 홈페이지, 명함 등에 적용해서 디자인을 검토합니다.

코즈엘이라는 브랜드를 만드는 과정 디자인 시안

SK 기업 CI의 예

SK는 나비 날개 모양으로 통신위성을 형상화하여 비상하는 이미지와 더불어 에너지·화학과 정보 통신 및 반도체에 관련해 세계로 뻗어 나가는 대기업으로서의 이미지를 부각하여 고객에 대한 가치를 창출하고 인류 행복에 공헌한다는 콘셉트를 반영하고 있습니다.

그리고 CI뿐 아니라 색채 및 공간에 대한 가이드를 디자이너가 잡아줍니다.

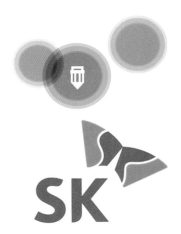

CI

고객행복을 위한
SK의 의지와 약속

CI의 의미

날개 모양[연/통신위성]을 형상화하여 비상 이미지와 함께
세계로 뻗어나가는 Global 이미지를 부여, 에너지 화학과
정보통신, 반도체를 두 날개로 고객에 대한 가치 창출과 인류
행복에 공헌하고자 하는 SK의 추구 가치를 반영

공간규정

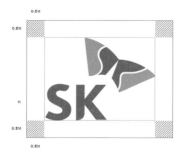

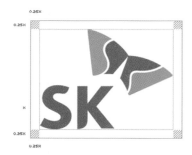

최소공간 규정규칙 A
Clear Space는 시그니춰가 조형적 특성을 유지하기 위한 최
소한의 보호공간입니다.

최소공간 규정규칙 B
옥외광고, 사인 등 가독성 확보가 필요한 옥외 매체의 경우
에 한하여 최소공간 규정규칙 B를 적용할 수 있습니다.

컬러시스템

컬러
SK를 표현하는 대표 요소로, 흰색 바탕에 사용하는 것을 원칙으로
합니다.

흑백
흑백매체 이외에는 사용할 수 없습니다.

SK Red

Pantone Color	186C	
Process Color	C0 M100 Y81 K4	
RGB Color	R234 G0 B44	

SK Orange

Pantone Color	158C	
Process Color	C0 M61 Y97 K0	
RGB Color	R255 G122 B0	

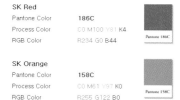

Black

Pantone Color	K100

Gray

Pantone Color	K60

공간규정 컬러시스템

☞ 브랜드 디자이너가 갖춰야 할 역량

- 다양한 경험을 통해 브랜드를 콘셉트화하는 능력
- 브랜드를 컴퓨터 프로그램으로 스케치하는 능력
- 타사 브랜드와 비교해서 마케팅을 더 잘 해낼 수 있는 능력
- 다양한 색채를 보고, 색상을 감각적으로 표현하는 능력
- 브랜드와 마케팅 능력
- 다른 사람들과의 원활한 의사소통을 통해 콘셉트화하는 능력

편집 디자인

편집 디자인이란?

책이든 브로슈어든 어떤 형태의 인쇄물을 만들어내는 데 필요한 모든 과정을 담당하는 디자인을 말합니다.

편집 디자이너는 인쇄물의 내용을 정확하게 전달함과 동시에 전체에서 부분, 무질서한 것에서 질서 정연한 것까지 전달하려는 모든 내용을 디자인합니다.

책을 만드는 북디자이너는 표지 디자인은 물론 내지 편집 디자인에 관한 모든 지식에 정통해야 합니다. 여기에는 기본 레이아웃, 글꼴 디자인, 타이포그래피, 사진 및 일러스트레이션, 인쇄 및 제본 기술 등이 포함됩니다. 비단 책자뿐 아니라 포스터, 브로슈어 등 출판물의 시각적 효과를 위해 지면 구성안을 기획합니다. 그 출판물에 포함될 사진이나 이미지를 직접 구하거나 자료가 많은 이미지 데이터 사이트에서 구입기도 합니다. 그것을 컴퓨터

사진을 구압하는 사이트의 예(http://www.topicimages.com)

편집 프로그램인 포토샵, 일러스트, 인디자인 혹은 퀵 등을 이용하여 사진이나 그림, 글자 형태 및 색깔, 크기 등을 조정하고 편집합니다. 그렇게 1차 디자인 시안이 나오면 기획자와 협의하고 수정하며 디자인을 완성합니다.

특히 책의 표지 디자이너는 '책'의 성격과 내용을 함축하여 표현해주고 책을 읽는 사람에게 시각적 아름다움을 제공할 수 있는 디자인을 합니다. 편집 및 레이아웃의 경우 '책의 내용을 만드는 기술'로서 책의 내면을 아름답게 꾸미는 데 필요한 활자나 그림, 사진 등의 모든 요소를 적절하게 선정하고 배치 및 구성할 수 있어야 합니다. 또한 한 권의 책을 만드는 과정에서 마지막 작업에 해당되는 인쇄 및 제본 과정까지도 북디자인의 범위에 포함됩니다.

편집 디자인에도 여러 분야가 있지만 대부분은 출판물과 매체에서 보이

수정 전 : 이렇게 요청된 내용을

수정 후 : 이렇게 디자인 완성

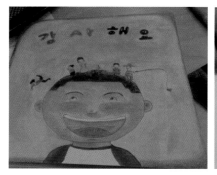

김민욱 디자이너 '감사해요'

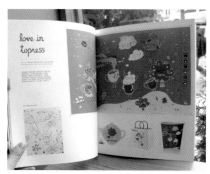

정해림 디자이너 'Love in topress'

2014 Design Festival 디자이너 전시

는 이미지를 다루는 것을 말합니다. 편집 디자이너는 이미지와 텍스트를 효과적으로 변형 및 배치해서 최종 결과물(출판물 혹은 이미지, 영상)을 만들어낼 수 있어야겠지요. 여러분이 접하는 많은 참고서와 책들이 바로 편집 디자이너의 손을 거쳐 완성된 결과물이랍니다. 같은 내용이라도 어떻게 배치하고 배열하는가, 무엇을 강조하는가에 따라 가독성이 달라지기 때문에 편집 디자이너의 역할은 더욱 중요하답니다. 이제 편집 디자이너의 업무 진행 과정을 살펴볼까요?

가. 디자인 요청 접수
먼저 마케팅 담당자나 기획자 혹은 발주자가 직접 편집 의뢰를 합니다. 이때부터 디자이너의 고민은 시작되죠.

나. 디자인 개시
이제 디자이너는 편집물에 들어갈 내용의 레이아웃을 구성하고 어울리는 그림이나 일러스트를 찾거나 그리며 페이지별로 구성을 합니다.

다. 디자인 시안 완료 및 확정
디자이너가 보통 적게는 두 개 많게는 다섯 개 정도까지 시안을 만들어 기획자나 발주자에게 검토를 요청합니다.

몇 차례의 수정을 거쳐 디자인이 완성된 후 가제본을 만들기도 하고 그 과정이 없다면 확정된 데이터를 인쇄소에 넘겨 최종 인쇄를 진행합니다. 이때 인쇄 감리를 하는 것도 디자이너의 임무 중 하나입니다.

그런 과정을 거쳐 도서나 브로슈어, 달력, 수첩 등 각종 인쇄물이 완성되는 것입니다.

편집물 1. 2. 3

☞ 편집 디자이너가 갖춰야 할 역량

- 일러스트, 포토샵 등 편집 프로그램을 다루는 능력
- 다양한 색채를 보고, 색상을 감각적으로 표현하는 능력
- 레이아웃을 잡는 그리드 개념에 대한 이해
- 폰트나 캘리를 그려내고 창의성이 돋보이게 표현하는 능력
- 내용을 하자 없이 인쇄하기 위한 꼼꼼한 성격과 자세

CG 디자인이란?

우리에게 웃음과 감동을 주는 TV방송. 여기에 없으면 섭섭한 것이 있습니다. 바로 컴퓨터 그래픽인데요. 컴퓨터 그래픽은 방송에서 빠져서는 안될 중요한 의미 전달 방법입니다. 때로는 방송에 대한 내용의 이해를 돕고 때로는 웃음을 이끌어내며 더 많은 정보를 통해 감칠맛을 더해주죠. 과연 누가 이런 작업을 하는 걸까요?

방송국은 여러분이 아시는 것처럼 MBC, SBS, KBS, EBS 등과 그 외에도 여러 케이블과 종편 방송국이 있습니다. 이런 방송국에서 방송을 위한 컴퓨터 그래픽 디자인은 보도 CG와 제작 CG로 나눕니다.

보도 CG 디자이너는 뉴스 및 보도 제작 프로그램을 담당하고 뉴스 멘트나 선거 방송, 시사 프로 등의 CG를 디자인합니다. 스포츠와 관련된 기상 특보, 날씨 그래픽도 담당합니다.

제작 CG 디자이너는 보도용 방송을 제외한 모든 프로그램을 다룹니다. 3D는 주로 타이틀을 작업할 때 이용하는데 시간과 노력이 많이 필요합니다. 즉 제작 CG 디자이너는 프로그램별로 메인 타이틀, 서브 타이틀, 타이틀 로고, 자막, 일러스트, 애니메이션, 특수 영상, 영상 합성 자막 등 다양한 업무를 진행합니다. 타이틀 외에도 바탕 화면에 글씨가 간단히 움직이는 2D 작업도 맡으며 도표 제작, 합성, 일러스트, 자막도 담당합니다.

여러분이 가장 많이 보는 프로그램이라면 아마도 무한도전, 1박 2일, 러닝맨, 개그 콘서트, 삼시 세 끼, 뉴스 등이 있을 텐데요. 프로그램마다 그래픽 디자이너들이 있답니다.

방송 CG 디자이너는 프로그램 관련 CG 의뢰서를 받으면서 일을 시작합니다. 조연출이 이번 주 방송 CG에 어떤 내용의 글과 이미지가 필요한지를 디자이너에게 알려줍니다. 그러면 디자이너는 그에 따라 콘셉트를 잡습니다. 그런 다음에 실제 그래픽 작업에 들어갑니다. 무한도전 등의 일반 예능 같은 프로그램에 대한 실제 작업이라면 촌각을 다투므로 신속하게 진행돼야 합니다.

다음 사진처럼 이미지나 글씨가 들어갈 부분을 체크해서 문구를 넣어주는 것이 CG 의뢰서입니다. 프로그램별로 써 있고, CG가 어떻게 들어가고 빠질 것인가 등을 보여줍니다. 그러기 위해서는 영상을 미리 보고 어떤 의미인지를 확인하는 것도 필요합니다. 디자이너는 의뢰서가 오면 조연출이나 PD와 콘셉트에 대해 이야기를 나눈 후 작업을 진행합니다.

작업이 완성되면 CG 디자이너는 자신의 디자인이 「무한도전」, 「진짜 사나이」 등의 방송에 나오는 걸 보게 됩니다. 방송을 경우에 따라서는 수백만 명이 보고 즉각 반응하기에 디자이너로서는 만족감과 자부심이 들 수도

진짜사나이 자막 작업 용지. 제작진들은 'CG 의뢰서'라고 부른다.

CG 의뢰서의 예(출처 : http://blog.mbc.co.kr/64)

있지만 행여 실수라도 나오면 안 되니 언제나 꼼꼼하게 확인해야 합니다.

저는 어렸을 때 TV로 만화 프로그램을 보면서 방송국에서 직접 만든 것인 줄로만 알았답니다. 그래서 '아! 방송국에 들어가면 나도 저런 애니메이션을 만들 수 있겠구나'라고 생각하면서 막연히 방송국 미술팀에 대한 꿈을 갖기 시작했죠.

☞ 방송 CG 디자이너가 갖춰야 할 역량

- 미적 감각(색감, 조형 등의 능력)
- PD나 연출자와의 커뮤니케이션 능력
- 영화나 연극, 공연 등의 비주얼 아트에 대한 관심
- 기본적인 그래픽 툴을 다루는 능력
- 급한 방송 송출을 위한 순발력과 꼼꼼함

CG

캐릭터 디자인

캐릭터 디자인이란?

여러분이 어릴 때 많이 봤던 만화 기억하나요? 아톰, 스누피, 짱구, 토마스와 친구들, 그리고 뽀로로 등….

이런 것들이 캐릭터입니다. 실제 살아 있지는 않지만 항상 함께했던 친구들이죠.

캐릭터들은 각종 팬시 사업을 이끄는 다른 사업들 즉, 애니메이션, 게임, 영화 등으로 확장되기도 하고 장난감, 문구류 등 다양한 상품에 활용되는데, 바로 이렇게 캐릭터를 활용하는 사람이 캐릭터 디자이너입니다.

지금은 스마트폰, 컴퓨터 등 게임의 화면 캐릭터, 앱에 들어가는 이미지 등 그림을 그리고, 캐릭터를 만드는 일을 더 많이 하고 있죠.

캐릭터 디자이너는 대상을 캐릭터화하는 작업을 항상 머릿속으로 해야합니다. 예를 들어 어린 여자아이의 액세서리에 들어갈 캐릭터인지, 아니면 동물을 좋아하는 남자아이의 완구에 들어갈 캐릭터인지를 연구하고 조사해서 그것을 상품화할 노력을 기울여야 합니다. 나아가 흥행에 성공한 만화영화 속 등장인물의 캐릭터를 활용하거나 새로운 캐릭터를 창조하여 제품 디자인에 적용합니다.

캐릭터 디자이너는 디자인이 내용에 부합되게 배열 및 정리하고, 색상을 넣어 견본을 우선 제작합니다. 이를 토대로 협의하여 기호, 문양, 도안 등의 완성품을 제작하고, 제작된 상품이 캐릭터 이미지에 적합하게 디자인됐는지 검사하죠. 그런가 하면 특정 제품, 단체, 행사 등의 홍보를 위해 유명 연예인, 스포츠 스타 등을 활용한 캐릭터를 디자인하거나 해당 업체

의 성격에 적합한 새로운 캐릭터를 창조하고 디자인합니다. 그러니 캐릭터 디자이너는 항상 그 인물이 돼서 상상하고 꿈꾸고 그려야겠죠? 따라서 캐릭터 디자이너는 크로키북, 연필, 지우개 등을 항상 갖고 다녀야 합니다.

그러면 캐릭터 디자이너는 어떤 과정을 거쳐서 되는 걸까요? 일단 여러분이 디자인에 관심이 있다면 미술대학에 입학하는 것이 좋습니다. 세부적으로는 시각 디자인이나 서양화, 애니메이션 등을 전공하는 것을 권합니다. 그리고 대학생이 되었다면 공모전에 자주 응시하는 편이 좋아요. 이런 과정에서 직접 캐릭터를 그리고, 영상으로 만들기도 하는 것이 중요합니다.

캐릭터 디자이너는 작업 중심으로 노력을 기울여야 합니다. 기초 드로잉을 기반으로 일러스트, 포토샵 등의 툴을 익히고 제작 능력을 키워야 하며, 프로젝트 제작 경험을 통해서 실무 능력을 키우는 것이 중요합니다. 그후에 캐릭터 디자인 전문회사, 팬시 회사, 광고대행사, 애니메이션 제작사 등에 취업해서 자신의 역량을 키워나갈 수 있답니다.

캐릭터의 예

☞ 캐릭터 디자이너가 갖춰야 할 역량

- 드로잉 능력
- 툴을 다루는 능력과 일러스트, 포토샵 등 컴퓨터 그래픽에 대한 지식
- 사물에 대한 주의 깊은 관찰력과 데생 능력
- 독창적이면서도 개성적인 캐릭터를 미적 감각으로 창조해내는 능력
- 창의성, 상상력, 기발한 발상
- 까다로운 신세대의 취향이나 사회의 변화무쌍한 트렌드를 재빠르게 파악하고 새로운 캐릭터를 창조하는 데 반영할 수 있는 능력
- 호기심이 많은 예술형과 탐구형의 사람에게 적합하며, 혁신적이고 진취적인 성향의 꼼꼼한 사람들에게 유리

캐릭터 디자이너를 소개합니다.

: '뽀로로' 캐릭터 디자이너 최상현 :

엄마 말을 듣지 않고 울던 아이도 뽀로로를 보면 순해진다. 그래서 '아이들의 대통령'이라는 별명까지 생겼다. 이런 뽀로로나 영화 주인공을 창조하는 캐릭터 디자이너는 처음부터

아이디어를 종이에 직접 스케치하며 작업할 때가 많다. 스케치로 캐릭터 모양을 완성하고 컴퓨터 프로그램인 포토샵과 일러스트로 색상을 입히고 움직임을 만드는 등 더욱 정교한 작업을 한다.

혼자 만드는 것이 아니라, 클라이언트가 디자인을 의뢰하면 여럿이 아이디어 회의를 하면서 요청 사항들을 정리해가며 캐릭터를 형상화한다. 형상화 과정에서 이 캐릭터가 클라이언트뿐 아니라 많은 사람이 좋아할 요소까지 고려해야 한다. 클라이언트는 특히 "한 번도 못 봤지만 친근해야 한다"는 점을 자주 요구한다.

전혀 생소한 캐릭터를 친근하게 보이려면 색상, 모습, 이미지, 배경 등을 교묘하게 조합해야 한다. 뽀로로가 여러 캐릭터로 개발되어 장난감, 체험 학습장, 책 등에 등장하게 된 것도 이런 전략에서 비롯한다.

캐릭터 디자이너는 사람의 행동을 관찰하는 것만큼 상상할 줄도 알아야 한다. 사람을 관찰하고 책과 영화를 보는 것 외에도 다양하게 경험해야 자신만의 캐릭터를 만들어낼 수 있다.

또한 이렇게 탄생된 캐릭터는 상품뿐 아니라 편집, 광고, 팬시, 아이덴티티, 패키지, 일러스트, 애니메이션, CF 등 여러 분야에서 쉽게 눈에 띌 만큼 광범위하게 활용되니 가능성이 무한한 영역이라 하겠다.

2. 제품 및 공업 디자인

1) 제품 디자인 분야의 업무

제품 디자이너는 소비자들이 생활하는 데 필요한 모든 제품을 디자인합니다. 텔레비전 등의 가전제품, 휴대전화 등의 정보통신기기에서부터 사무용품, 가구, 자동차, 시계, 가구에 이르기까지 그 범위는 방대하기 이를 데 없죠. 최근에는 로봇 디자인, 운송 기구, 의료 기기 디자인까지 분야가 점점 확대되고 있습니다.

제품 디자인이라면 쉽게 떠오르는 분야는 바로 스마트폰이겠죠? 스마트폰 하면 바로 떠올릴 수 있는 회사가 몇 개 있죠? 다양한 디자인 제품으로 스마트폰 시장을 이끌어온 애플, 삼성, 엘지, 샤오미 등이 최근에는 스마트폰과 웨어러블 디바이스를 개발하여 새로운 서비스를 제공하고 있죠.

그럼 여기서 제품 디자인 과정을 한번 엿볼까요?

삼성에서 새로운 스마트폰 디자인을 담당하게 된 김○○ 팀장은 신기능과 웨어러블이라는 트렌드를 생각하고 디자인을 고민하기 시작했습니다.

패션에서 출발한 웨어러블은 최근에는 운동화와 연결되기도 하고 다양한 기능을 담고 있습니다. 디자이너에게 필요한 것은 디자인 능력뿐 아니라 최신 트렌드에 대한 감각입니다.

기존에 나온 스마트폰을 보기도 하고, 카메라를 찍어보기도 하고, 동영상을 촬영해보기도 하고 여러 가지 방법으로 조사하기 시작했죠. 이제는

스마트 라이프를 새롭게 창조해 나가는, 즉 기능이나 성능을 그저 추가하는 수준을 뛰어넘어 제품을 소지한 사람의 라이프 스타일 자체에 혁신적인 변화를 주는 제품을 만들게 됩니다.

그들의 비밀 병기는 바로 '갤럭시 노트'였습니다. 갤럭시 노트는 진정한 '패블릿(Phablet)'의 시대를 연 혁신적인 제품입니다. 패블릿이란 스마트폰과 태블릿의 합성어적인 개념의 신조어입니다. 갤럭시 노트는 새로운 개념의 스마트 시대를 열고 라이프 스타일을 창조한 혁신 제품이죠. 이제 수많은 사람이 삼성전자의 갤럭시 노트와 S펜으로 S메모에 다양한 글씨체를 선보이고, 감성 다이어리를 만들고, 아이디어 모음집을 만드는 등 자신의 라이프를 스케치하고 있습니다. 디지털 기기로 아날로그적인 삶을 구현하며 살아가는 새로운 라이프 스타일을 창출한 것이죠. 세계 최초로 패블릿의 시대를 연 삼성전자는 이제 그저 그런 패스트 팔로워가 아니라 시대를 이끄는 퍼스트 무버로 탈바꿈했습니다.

이 스마트폰은 출시되자마자 날개 돋친 듯 팔리기 시작했고, 국내뿐 아니라 해외시장에서도 인기를 누리게 됐습니다. 스마트 라이프를 창조해가는 이 아이디어로 삼성전자는 스마트폰 시장에서 강자로 발돋움하게 됐답니다.

그렇기 때문에 제품 디자이너는 시스템, 기술적인 특징, 구조적인 문제에 대해 확인하고 새로운 제품을 디자인해야 합니다. 또한 좋은 제품을 디자인해야 하지만 트렌드를 읽는 능력도 필요하답니다.

2) 제품 디자이너의 업무 진행 과정

Product Design Process (연구소, QA, 디자인, 제품개발, 마케팅의 협업으로 진행)

Marketing Research → Idea Sketch → Study Mock-up 제작 → Study Mock-up & Rendering 수정 및 품평 → 사용성평가 및 Study Mock-up 수정

11.2 Kick-off 미팅 / 익산공장방문 / 담당자1차 디자인방향회의 Study Mock-up / 현장방문 의사면담 / 디자인Mock-up 품평 디자인 모형발주

디자인Mock-up Drawing 및 제작 → 이관도면제작 (개발미팅) → Final

현장방문 의사면담 / 브리스터 확정 타이벽지, 위생지, 결정 브리스터 재질결정

1. 소비자 분석 및 디자인 트렌드 파악

제품 디자이너는 기업에서 필요한 신제품을 디자인하거나 미래의 생활 습관을 예측해서 더 편리하고 유행에 맞는 동향을 조사해 제품을 제안하기도 합니다.

2. 디자인 콘셉트 설정

조사한 내용을 토대로 콘셉트를 잡고, 생산이 가능한지 기술적으로 구현이 가능한지 기술팀, 연구소, 생산팀 등과 회의를 진행해서 디자인 콘셉트를 결정합니다.

3. 제품 디자인

디자인 콘셉트를 바탕으
로 이미지 스케치, 아이디어
스케치를 거친 후에 나무나
플라스틱으로 목업을 만들
어보기도 하고 2D나 3D 프로그램으로 랜더링하여 제품을 만듭니다. 다양
한 과정 및 검증을 통해 제품화한답니다.

1차 랜더링 디자인안 : 3D 디자인을 통해 여러 가지 디자인안을 검토한다.

**2차 Design Mock-up : 선택한 3D 디자인안을 진짜 작동되게 실물 사이즈로
만들어본다.**

4. 실제 제품 양산

제품 디자인이 완성됐다면 기술적인 부분을 구현해 생산할 수 있을지
실제 제품과 똑같이 만들어 여러 번 수정 보완한 뒤 제작 단계에 들어간답
니다.

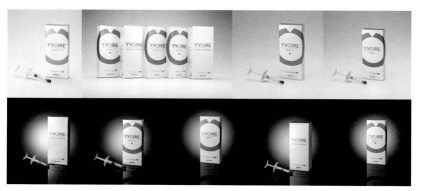
LG생명과학 「이브아르」 디자인

3) 제품 디자이너의 역량

제품 디자이너는 조형미와 미적 감각, 창의성 등은 물론 빠르게 변화하는 소비자의 취향과 심리를 잘 파악할 수 있는 마케팅 감각과 상업적인 아이디어가 있어야 합니다. 표현력이 뛰어나고 성격이 세심한 사람에게 유리하며, 여러 명이 같이 작업하는 경우가 많으므로 팀워크를 잘 이룰 수 있는 기질도 요구됩니다. 기획, 디자인 개발, 마케팅 등 제작 전 과정에 대한 이해가 필요하므로 탐구형과 예술형으로서 호기심이 많은 사람, 혁신적이고 진취적이며 분석적으로 사고하는 사람들에게 유리합니다.

제품 디자이너가 되겠다면 전문대학 및 대학교에서 제품디자인과, 산업디자인과, 공업디자인과 등 관련 학과를 전공하는 것을 권합니다.

이런 학과를 전공하면서 제품디자인산업기사, 제품디자인기사, 제품디자인기술사, 제품응용모델링기능사 등의 자격증을 취득하면 취업에 도움

이 되겠죠?

여기서는 과거의 감성을 떠올리게 하는 레트로 TV 디자인을 제품 디자인의 예로 들어보겠습니다.

제품 디자인 상품

여러분의 거실 중앙을 무엇이 차지하나요? 대부분 TV죠! 하지만 하루 종일 TV를 틀어놓고 있는 분은 많지 않을 텐데요, 이때 빈 TV 화면을 친숙한 명화가 대신한다면 근사한 인테리어가 되지 않을까요? '꺼져 있는 TV가 가끔은 액자가 될 수는 없을까?'라는 아이디어에서 비롯한 갤러리 올레드 TV의 제품 디자인 개발 과정을 한번 볼까요?

갤러리 올레드 TV, 이름부터 독특한데요. 고화질이 트렌드가 되면서 화질 발전 속도만큼 사운드가 따라와주지 못했는데, 그 점을 보완한 제품입니다. 특히 숨어 있는 공간을 적극 활용했습니다. '예술을 접목한 제품'이라는 액자를 선택한 이유는 올레드 TV 화질이 워낙 좋으니 화면이 꺼져 있을 때도 아름다울 제품을 만들자는 콘셉트였다고 하네요.

간단히 말해 TV가 액자에 들어가는 겁니다. 액자 수작업하는 분들을 직접 만나보고 디자인했는데요, 액자를 적용하는 것이 쉽지 않았다고 합니다. 경기도를 중심으로 나무 액자를 다루는 장인(수공업자)들을 찾아가 협업해서 제품을 만들어냈다고 하네요.

 장인 또한 TV를 액자에 넣어본 적은 없기에 쉽지 않았겠죠. 미술 작품을 넣는다고 생각하며 전시회도 많이 관람했고, 특히 과천 국립현대미술관에 자주 가서 다양한 전시품을 많이 봤다고 합니다.

 제품 디자이너는 남들이 상상하지 못한 제품을 아이디어로 제안하고 그것을 만들기 위해 스터디도 열심히 하고, 소비자 처지에서 생각해 디테일 하나하나에 신경을 써야 한답니다. 제품의 소재나 사용되는 이미지들이 감성적으로 전달될 수 있도록 정말 많이 노력하죠.

70~80년대 브라운관 TV 디자인을 현대적으로 재해석한 '클래식 TV'인데요. 로터리 방식의 채널과 우드 프레임을 적용해 클래식한 느낌을 살렸습니다. 디자인이 간결해 어디에 놓여도 갤러리 같은 느낌을 주므로 소장 가치가 있는 디자인이라 생각합니다.

제품 디자이너가 예술가는 아닙니다. TV가 감상용 작품이 아니라 누군가 사서 사용하다 결국은 폐기 처분하는 '제품'이라는 점을 고려할 때요.

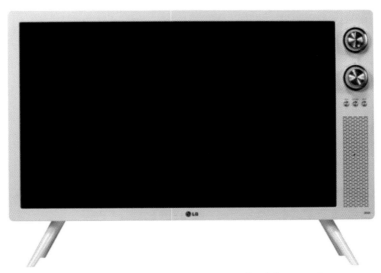

「클래식TV」 http://www.lgblog.co.kr/

1. TV 디자인 프로세스

가 . 개발 단계 소비자 조사

우선 개발 단계에서는 소비자의 요구를 파악해봅니다. 여론 조사를 통해 클래식 TV에 대한 요구 조사를 한 결과 디지털 기능을 갖추면서 예쁜 소형 TV에 대한 수요가 분명히 있었습니다.

나 . 디자인 아이디어 발굴

최근 1인 가구가 늘면서 32인치 TV의 시장 경쟁이 더욱 치열해졌습니다. 상품 기획에서도 기본 디자인에서 파생된 모델이 아닌 경쟁력 있는 새로운 디자인의 TV를 요구했습니다. 게다가 매장에 갖다 놓으면 전시 효과까지 있는 디자인에 아이디어를 덧붙였습니다.

다 . 디자인 콘셉트 설정

'빈티지'가 오래전 과거를 그대로 재현한 것이라면, 옛것에 대한 향수는 간직한 채 디자이너가 창의적인 요소와 최신 기술을 가미해 재해석한 것이 바로 '클래식(레트로)'입니다.

> 클래식 TV는 첨단 디지털 LED에 아날로그 디자인을 강조
> 디자인 콘셉트는 '가구 같은 TV'를 디자인하는 것

무엇이 가장 중요한 디자인 포인트였을까요? 스피커, 로타리 방식으로

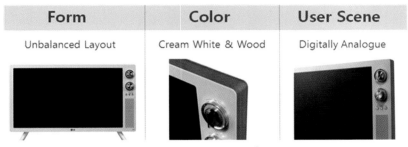

Form	Color	User Scene
Unbalanced Layout	Cream White & Wood	Digitally Analogue

「클래식TV」http://www.lgblog.co.kr/

채널을 돌리는 스위치였습니다. 디지털 TV의 채널 및 볼륨 조절 다이얼을 아날로그 느낌으로 만드느라 무척 고생했습니다. 예전에는 채널이 12개를 넘지 않았지만 지금은 케이블 TV까지 600개가 넘는데 어떻게 손으로 돌리게 할지 고민이었죠. 클래식 TV에서 가장 중요했던 것은 과거의 디자인을 재현하면서 최신 기술과 어떻게 잘 접목하느냐였거든요.

라. 디자인 콘셉트 색상 설정

투명, 오렌지 색상, 우드 색상 등 다양한 색상을 시도했으나 전면에는 보편적인 크림 화이트 색상을, 테두리에는 밝고 화사한 우드 색상을 쓰기로 최종 결정됐습니다.

디스플레이의 차이가 디자인에도 크게 영향을 미친 셈이죠. 비대칭 디자인에 채널, 음량 다이얼 등 이 TV에 대한 추억과 향수를 불러일으키도록 한 것입니다.

삶의 스타일이 다양해지면서 TV를 구매하는 목적도 다양합니다. 요즘 TV는 공간을 풍성하게 해주는 장식적 요소로도 선택됩니다. 세컨드 TV를

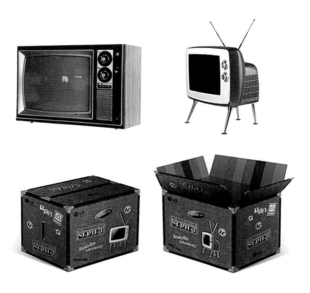

원하는 계층도 늘었고요. 실제 매장에 가보니 60인치 대형 TV를 사러 온 노부부들이 세컨드 TV로 클래식 TV를 하나 더 구매해 가는 경우가 많았습니다. 20~30대 중에는 독특하고 재미있는 디자인을 선호하는 계층도 많아졌습니다. 비단 가정뿐 아니라 카페, 인테리어, 전시관, TV 드라마 PPL 등을 확장해보면 TV 활용 범위는 무척 넓어질 수 있습니다. 이렇듯 제품 디자인 개발이 삶의 패턴을 새롭게 만들기도 합니다.

사운드 디자이너를 아시나요?

여러분은 어젯밤 잠들기 직전에 들었던 소리를 기억하시나요?

오늘 아침에 눈을 뜨자마자 처음 들었던 소리를 기억하시나요? 아침에 일어나 하루를 시작하고 밤이 돼 잠자리에 들기까지 우리는 이 세상의 다양하고 많은 소리를 듣고 살아갑니다. 그중에서 오래도록 기억 속에 남는 소리를 디자인하는 디자이너도 있답니다.

사운드 디자이너의 업무를 말씀드릴게요.

휴대폰 사운드를 예로 든다면 업무는 크게 기획(어떤 사운드를 만들 것인가) – 디자인(사운드 만들기) – 튜닝(각 모델의 스피커에 맞게 음압과 음질 최적화 작업)의 3단계로 나눠볼 수 있는데, 사운드 기획과 프로젝트를 리딩하고, 작곡, 편곡, 작사, 연주자 섭외, 녹음, 믹싱, 튜닝 등은 역량 있는 외부 전문 업체의 도움을 받는 방식으로 진행됩니다.

제품을 기획할 때 제품 디자이너와 사운드 디자이너는 협업한답니다.

최근에는 휴대폰 외의 전자 제품을 위한 미래 사운드 프로젝트도 진행한다고 합니다.

예를 들면 에어컨 콘셉트에 맞는 숲속 바람 기능 버튼을 누를 때 나오는 소리 또한 기존의 에어컨 전원음과는 다른 느낌이 나도록 디자인합니다.

또 몇 년이 흘러서도 기억되는 소리가 있다면 그런 소리는 과연 어떤 소리일까요? 최근에는 이 사운드 디자이너가 로봇 청소기를 위한 사운드 데모를 만들기도 합니다. 구입한 로봇 청소기를 박스에서 처음 꺼내서 전원을 켰을 때 나오는 소리와 청소를 다 끝내고 충전 상태로 돌아가는 'Homing' 사운드도 만든답니다.

시작과 끝을 알리는 음악! 이것이 제품 특징에 얼마나 잘 맞게 표현되느냐가 사운드 디자이너의 역량입니다.

자동차 디자인이란?

제품 디자인에서 다루는 가장 큰 제품이 뭘까요? 기차, 선박, 자동차 등이 떠오릅니다. 그중에서도 유명한 디자이너가 많은 자동차 디자인을 빼놓을 수 없겠죠? 자동차 디자인은 자동차의 외관과 실내를 디자인하고 색상을 입히는 일을 합니다. 성능을 유지하면서 아름다움을 극대화시킨 디자인으로 흔히 브랜드의 이미지를 좌지우지하고 있죠.

그런가 하면 기존 방식에서 벗어나 고객의 편리함을 위한 다양한 시도들도 하고 있습니다.

차량의 뒷부분이 열리는 방법, 주유하는 위치, 차량의 의자 등은 물론이거니와 요즘은 스마트 기능까지 합해지면서 움직이는 스마트 기기가 되고 있습니다. 그렇기 때문에 차량이 나오기 전에는 콘셉트 차들이 천을 덮은 채로 주행 테스트를 하죠. 자동차 회사에서 새로운 디자인은 일급 비밀이니까요. 여러분이 아는 현대자동차, 쉐보레, 르노삼성, 기아자동차, 쌍용자동차 외에도 여러 콘셉트의 차를 생산하는 해외 기업이 많습니다.

☞ 자동차 디자이너가 갖춰야 할 역량

자동차 디자이너가 되려면 미술 관련 다른 전공을 할 수도 있고, 자동차 디자인을 전공할 수도 있습니다. 우리나라 대학의 경우, 홍익대, 국민대, 중앙대 등에 세분되어 있고, 그 외의 대학에서는 산업, 공업 디자인과에서 다루고 있습니다. 기아자동차 부사장인 세계 3대 자동차 디자이너 '피터 슈라이어'라고 아시나요? 독일 출신인 그는 아우디와 폭스바겐의 수석 디자이너로 일했고 2006년 기아에 전격 스카우트됐다고 합니다. 슈라이어 사장은 BMW의 전 디자인 총괄 크리스 뱅글, 재규어의 이안 칼럼과 함께 세계 3대 자동차 디자이너로 통하며, 한국에서는 기아 K시리즈를 성공적으로 이끌었어요. 여러분이 아는 K5의 경우 출시된 지 1년이 넘어도, 몇 개월을 기다려야 차를 받아볼 수 있을 만큼 반응이 뜨거웠다고 하죠?

유학을 고려하고 있다면 미국, 독일, 영국, 이탈리아를 권하는데, 특히 미국의 아트센터, 영국의 RCA, 코벤트리, 독일의 포르츠하임, 함부르크, 슈트트가르트 등의 대학들이 유명합니다.

자동차 디자이너는 이런 역량을 갖춰야 합니다.

- 자동차 설계 도면을 보는 능력
- 자동차 디자인 드로잉 및 아이디어 (조합의 반복을 통해 섬네일을 스케치하는 능력)
- (자동차 디자인은 5년 주기로 디자인이 바뀌기 때문에) 5년 후 자동차 트렌드 및 운송 기기를 바라보는 능력
- 3D 프로그램 능력
- 언어적 능력
- 의사소통, 커뮤니케이션 능력
- 독창성이 뛰어난 아이디어의 발현, 구체적인 실행 능력

☞ **자동차 디자이너의 업무 진행 과정**

아이디어 회의를 거쳐 디자인을 수차례 스케치하고 렌더링(2D나 3D 프로그램으로 시뮬레이션)한 뒤 생산이 적합한지 여부를 판단한 다음 양산에 들어가게 됩니다.

가. 선행 디자인 아이디어 전개

시장의 필요성에 제안한 아이디어를 바탕으로 마케팅, 패키지, 디자인 등 주요 부문 담당자들이 모여 목표를 구체화하고 공유하는 과정입니다. 창의적 사고와 기존 시장에 대한 조사, 세련된 감각과 유행에 민감한 감각적인 능력 또한 중요한 역할을 합니다. 하지만 무엇보다도 중요한 것은 참여자들의 원활한 의사소통입니다. 목적하는 시장에서의 소비자 평가나 요구 사항을 정확하게 인지하고 실제 구매 고객의 생활 방식을 조사해서 구체적인 디자인 활동에 적절한 타이밍을 고려해야 합니다.

나. 개발 방향 설정

목표에 대한 고객의 속성, 취향, 사용 목적, 사용 방법 등과 경쟁하는 차의 특징과 스타일링 경향 등 다양한 정보를 분석 및 파악해 테마를 정하여 개발하고자 하는 방향에 대한 이미지를 만들어갑니다.

다. 이미지 스케치

스케치를 반복하면서 레이아웃을 새롭게 재구성하며 비교적 제약을 받지 않고 자유롭게 진행해 나갑니다. 표현 방법 역시 새로운 아이디어 발상에 상당한 영향을 끼치므로 소재와 기법 등 관련해서 다양하게 시도하는 것도 중요합니다. 자연물에서 모티브를 얻거나 텐션을 이용한 철사와 종이 등 새로운 조형을 이끌어 내기 위해 다양하게 시도하고 도전하는 자세가 필요합니다.

또한 자동차 디자인을 하는 데 내부 기능도 중요하니 자동자 기술을 전

반적으로 이해해야 합니다.

라. 목업(샘플 작업)

실제 크기의 자동차를 만들기 어려우니 아이디어를 적용해보며 신속히 수정할 수 있도록 점토로 샘플을 만듭니다. 그 위에 동작이 가능한 샘플을 추가로 작업합니다. 디자이너의 조형적 아이디어를 반영한 것으로 디자이너가 손수 확인하고 검증하는 데 활용되며, 몇 번의 스케치 수정 과정과 프로그램을 통한 모델링 과정이 진행됩니다.

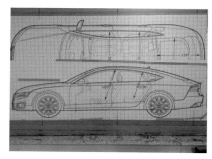
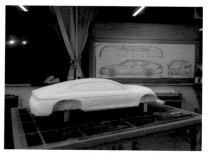
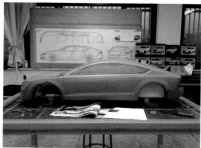
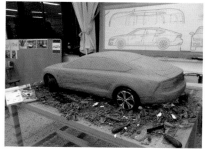

마. 시안의 모델링 작업

모델링 작업은 샘플을 토대로 3차원으로 구현된 아이디어를 구조화하는 작업입니다. 디자인의 여러 가지 문제를 검증하고 모델을 만들어가는 과정이지요. 컴퓨터 모델링으로 만든 데이터를 관련 부문 간 커뮤니케이션에 이용합니다.

최기웅 자동차 디자이너 작업 사례

피드백을 통해 수정 보완 과정을 수차례 거치면서 자동차의 모습을 갖춰갑니다. 이 과정을 얼마나 충실히 효과적으로 활용하느냐에 따라 개발 기간의 단축과 완성도가 결정되므로 매우 중요한 단계입니다.

바. 디자인 확정 및 엔지니어링 검토

3D로 모델링된 디자인을 바탕으로 설계, 생산기술, 개발 비용 등 여러

가지를 확인하고 문제점이 발견되는 즉시 엔지니어와 함께 해결책을 찾습니다. 현재는 3D 디자인을 실시간으로 측정 및 스캔함으로써 3차원적으로 설계 사항을 검토하여 최단 시간 내 데이터를 완성합니다. 이렇게 검증된 데이터를 반영해 모델을 제작하여 경영진의 승인을 얻기 위해 프레젠테이션합니다.

실제 차와 최대한 가깝게 모델을 제작하는데, 도장은 물론이고 실제감을 높이기 위해 다양한 기술도 구현합니다.

사. 디자인 최종 도면 작업

승인된 차 모델의 외형을 나타내는 그림으로 최종 모델을 측정하여 설계 검토와 구조설계 작업의 설계 도면을 준비합니다. 그것을 통해 양산 작업을 진행하는 것이죠.

아. 컬러 계획

소재의 본래 기능을 살려 종합적인 컬러 계획을 합니다. 컬러는 기업의 브랜드나 전략의 독창성을 적용한 것으로 개성을 드러내고 상품성을 향상시켜 소비자 선택의 중요한 자리를 차지합니다.

자. 최종 양산을 위한 콘셉트카 완성

드디어 콘셉트카를 만들어 실제 주행을 해봅니다. 이때 테스트 주행을 거쳐 검증단의 피드백을 받고 최종 양산에 반영합니다.

자동차 디자이너 크리스 뱅글을 만나 봅시다

자동차 디자이너가 나올 가능성이 가장 높은 학교를 묻는다면 대표적인 곳이 Art center College of Design이다. 미국에 있는 이 학교는 수많은 자동차 브랜드의 최고 디자이너들을 배출했다. 대학교 과정에는 자동차뿐 아니라 운송 기기 디자인을 공부하기 위해 온 학생들이 많다. 그래서 입학생의 대부분이 미국인이 아닌 외국인이다. 그 외에도 최고 수준의 자동차 디자인을 공부할 수 있는 독일의 포르츠하임, 영국의 왕립예술대학, 스웨덴의 우메오, 미국 디트로이트의 학교 등이 있다.

Art center College of Design 학교가 가장 주목 받는 것도 세계 3대 디자이너며, BMW의 디자인 철학을 만든 크리스 뱅글이 이 학교 출신이기 때문이다.

크리스 뱅글은 목재 회사를 다닌 아버지의 영향으로 어렸을 때 항상 무언가를 만들고 자연스럽게 만드는 것에 관심을 가지기 시작했다.

대학 시절에는 아버지가 사주신 도면과 캘리에 관심이 많았다고 한다. 처음부터 미술을 한 것은 아니고 미국에서 인문학을 전공하고 나중에 산업디자인을 전공했다. 철학, 문학, 역사, 인문학적 지식이 자동차를 디자인하는 데 있어서도 도움이 많이 됐다고 한다.

크리스 뱅글은 쿠페 디자인을 성공적으로 이끌면서 미국인 최초로 BMW의 수석 디자이너가 되었다. BMW에서 일하며 BMW7시리즈를 디자인했는데, 단순한 직선의 아름다움을 파괴한 혁신적인 디자인이었다는 평을 받았다.

독특한 트렁크 형상은 대형 세단의 스타일과 화려함이 어우러진 새로운 디자인 때문에 뱅글 엉덩이라는 별칭도 있었다.

크리스 뱅글은 삼성전자와 3년간 TV, 스마트폰, 태블릿 PC, 생활 가전 등 전 제

품에 걸친 디자인 전략을 수립하기도 했다. 디자인 경영센터에 삼성전자의 젊은
디자이너들을 불러모아 강의도 했다. 인문학도 출신의 디자이너인 크리스 뱅글은
그림으로 보이는 디자인이 아닌 은유와 암시, 보이지 않는 곳에 대한 디자인을 강
조한다.

크리스 뱅글의 스케치 http://www.chrisbangleassociates.com/intro/index.php

로봇 디자인이란?

우리가 나중에 나이가 들어서 혼자된다고 생각하면 우리에게 가장 필요한 것이 무엇일까요? 바로 사랑과 대화겠죠? 세상의 사랑만큼 사람을 행복하게 할 수 있는 것은 없을 것 같습니다.

디자인도 이런 사랑과 대화일 수 있습니다.

최근 로봇의 발달로 다양한 기능의 로봇들이 등장하고 있는데요. 몇 년 전에는 KT에서 로봇을 통해 아이들의 교육을 함께하고자 했죠. 이런 로봇 또한 기술자의 능력뿐 아니라 디자이너의 아이디어와 실천으로 만들어진 답니다.

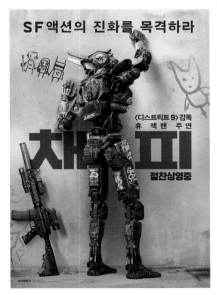

"난 살아 있어, 난 채피야" 가장 완벽한 감성 탑재 로봇의 탄생!
영화 「채피」 포스터

☞ 로봇 디자이너의 업무 진행 과정

우선 로봇을 디자인할 때는 로봇의 전체 모습을 그려야 합니다.

그리고 우리가 하나의 로봇을 조립할 때처럼 그것이 피스마다 맞아떨어져야 합니다. 양쪽 좌우 대칭을 기본으로 해야겠죠? 캐릭터처럼 하나의 전체 이미지를 표현해야 할 뿐 아니라 하나하나의 조각이 연결된 전체 모습을 그릴 줄 알아야 합니다.

로봇 디자이너는 외관의 디자인뿐 아니라, 내부의 구조를 파악해서 실제로 만들어질 공정을 생각해야 로봇을 움직일 수 있습니다. 조각들이 유기적으로 합쳐질 때 팔이 돌아가고 방패가 만들어지고 로봇의 얼굴을 돌릴 수 있기 때문입니다.

즉, ① 앞, 옆, 위, 아래 4면도를 생각해서 여러 각도에서 그립니다.

② 4면도의 각 구조를 나눠 표현합니다.

③ 표현된 조각들이 유기적으로 이어지도록 디자인합니다.

 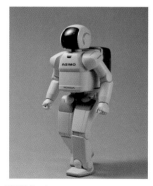

휴보(HUBO), 아시모(ASIMO), 키봇(kibot)

아마도 미래의 어느 날에는 로봇이 영웅도 되고 우리와 함께 공부도 하고 우리에게 필요한 많은 욕망을 채워주지 않을까요?

로봇 만화와 영화가 나오고는 있지만 미래의 이야기가 아닌 듯합니다. 세계 각국의 인공지능 로봇들이 발명되고 우리나라에서도 휴보라는 로봇을 한국과학기술원에서 소개했고 KT에서는 학습 로봇 키봇을 판매하기도 했죠? 일본에서도 다양한 콘텐츠를 넣어 아이들과 함께할 수 있는 혼다 '아시모'를 개발했습니다.

미래를 현실로 만드는 사람들이 바로 로봇 디자이너입니다.

로봇 디자인에는 항상 전자공학(자동제어), 전산 공학(프로그래밍 연산), 기계공학(메커니즘 구현)이 복합적으로 적용된다는 점을 고려해야 합니다. 로봇 디자이너로서 로봇을 (물리적)구현하는 데 중점을 둔다면 매커니즘을 이해하고 공부하는 공학 쪽을 전공하는 것이 좋습니다. 다만 로봇(제품)의 외관 디자인에 중점을 둔다면, 산업 디자인이나 제품 디자인을 공부하면서 전기와 전자 등 기계공학을 병행해야 합니다. 수학적인 지식과 역학에 대한 이해도 필요합니다.

로봇 디자이너 마쓰이 다츠야를 만나 봅시다

　로봇 디자이너인 마쓰이 다츠야는 플라워 로보틱스 주식회사 대표입니다. 그는 2000년 인간형 로봇 'SIG' 'PINO'로 굿디자인상(디자이너를 위한 상)을 받으며 로봇 디자인 업계에 나타났습니다. 인간형 로봇 'Posy' 'P-noir' 'Palette' 'Platina' 등 각종 히트 작품을 내놓으면서 21세기형 디자이너로 산업계의 주목을 한몸에 받게 됐습니다.

　아침에 눈 뜨자마자 명상을 하며 아이디어를 얻는다고 합니다. 로봇 디자이너로 유명해진 로봇 'Posy'는 세 살 짜리 소녀를 이미지화한 것입니다. 하얀 드레스를 입은 키 70cm의 포시는 결혼식 때 신부 앞에 서서 꽃을 뿌리며 가는 플라워 걸을 연상하며 디자인한 것입니다. 그런데 그 로봇은 예기치 않은 곳에서 인기를 끌었습니다. 항공사 캠페인 걸로 등장하더니, 프랑스 향수 회사 프로모션, 루이비통 이벤트, 영화 등에 출연하면서 일약 스타가 된 것이지요.

　그는 "우리는 미래 세대의 동반자로서 함께 살아갈 새로운 미적 존재를 디자인

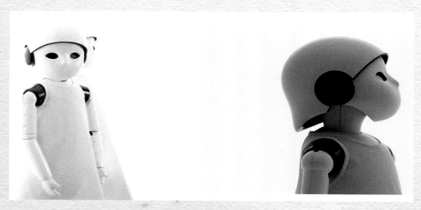

Flower Robotics, Inc. (Tatsuya Matsui)

합니다. 로봇은 우리 인간이 이제는 거의 잊어버린 인간 본성을 깨우쳐 줄겁니다."
라고 말합니다. 기술로써 '인간과 흡사한 존재'가 아닌 '미적 존재'를 디자인한다
는 점이 이 디자이너의 특징이죠.

그에게는 또 하나의 히트작인 마네킹 로봇 'Palette'가 있습니다. 적외선과 초음
파 센서가 내장돼 고객이 움직이는 방향대로 다양한 포즈를 취하는 로봇입니다.
키 180cm에 몸무게 40kg. 대당 300만 엔이라는 가격 부담이 만만치 않지만 구입
하거나 대여하겠다는 주문이 끊이질 않는다고 합니다. 그는 말합니다. "옷이란 게
원래 입고 움직일 때 가장 예뻐 보이도록 디자인하는 것 아닙니까? 그러니 옷을
보여주는 마네킹도 움직여야 한다는 생각으로 고안했지요."

이탈리아 과학관에 영구 전시가 결정됐다는 'Palette'는 도쿄의 명품가 오모테
산도의 루이비통 쇼윈도에서도 활약하고 있습니다. 베네치아 비엔날레 국제건축
전 초대 출품, 2001년 뉴욕 근대미술관 특별기획전 출품, 이탈리아 레오나르도 다
빈치 국립과학관 인테리어 디자인 등의 커리어에서도 알 수 있듯 그는 원래 건축
디자이너였습니다. 로봇과의 만남은 1999년 프랑스 유학을 마친 후 일본 문부과
학성의 연구원으로 일하면서 시작됐습니다. 그는 그곳에서 '움직이는 사람'으로
서 로봇의 매력에 푹 빠져들었다고 합니다. 그때 로봇이 활약할 미래 사회가 머릿
속에 그려졌다고 해요. 인간 마음을 풍요롭게 하는 한 송이 꽃 같은 로봇에 빠져들
었던 것 같습니다.

지금 그는 로봇 디자인 외에 비행기 디자인에도 참여하고 있는데, 검은색을 전
면에 부각시킨 STAR FLYER사 여객기가 바로 그의 디자인이랍니다.

초등학교 시절 그의 꿈은 목수였다고 합니다. 집을 개축할 때 부모님이 방을 직
접 꾸며 보라고 해 어린 나이에 밤잠을 설치며 도화지에 설계를 했다고 합니다.
미술과 산수는 잘했지만 다른 과목에는 전혀 흥미를 보이지 않던 그는 디자인 전
문 고등학교에 진학한 후 완전히 진로를 바꿨습니다. 싫어했던 영어, 독어 책들을

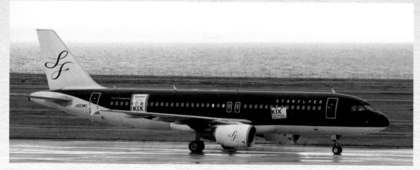

마쓰이 대표가 디자인한 STAR FLYER사 여객기

밥 먹는 것까지 잊고 읽기 시작했다고 합니다. 산업의 역사나 자동차 역사 등 관련 서적 중 안 읽은 것이 없을 정도였다고 해요. 그런가 하면 매일 새벽 일찍 첫 전차를 타고 등교하는 동안 데생을 했다고 합니다. 이런 어린 시절의 독서와 경험이 오늘의 그를 만든 것이겠죠?

또한 수입 자동차나 고급 승용차를 보면 꼭 타봐야만 직성이 풀릴 정도로 '세상 모든 것의 디자인'에 관심을 기울였고 등하굣길을 멀리 돌아가면서까지 수없이 자동차 판매점을 기웃거렸습니다. 그는 말했습니다. "매일같이 와서 이리 보고 저리 보고 하니까 자동차 매장에서 시동도 걸어보게 하고 시승용 차에 태워 주기도 했어요. 엔진 소리를 들으며 자동차의 성능을 알게 됐고, 가격, 디자인, 성능을 비교할 수 있게 됐지요."

"디자인으로 표현되는 상품은 그 나라의 국민성을 대변합니다. 디자이너가 경박하고 비전이 없다면 품위 있고 격조 높은 국민성을 표현할 수 없을 뿐 아니라, 미래 사회를 예측하면서 디자인할 수 없지요."

3. 패션 디자인

1) 패션 디자인 분야의 업무

패션 디자인은 우리가 입는 옷, 가방, 신발 등 패션에 관련된 모든 것을 조사한 후 스케치를 통해 이 모든 것을 만드는 일을 말합니다.

패션 디자이너는 양복, 한복, 유니폼, 스포츠웨어, 드레스, 평상복 등 각종 옷을 자신을 표현하기에 가장 좋고 새로운 디자인으로 만들어내는 사람입니다. 색상, 옷감, 스타일 등을 모두 감안해서 유행에 맞는 패션을 만들어내야 하기 때문에 모든 생산 과정을 잘 알아야 합니다.

패션 디자이너는 자신의 만든 의상을 팔기도 하고 컬렉션으로 패션쇼를 하기도 합니다. 분야에 따라 의상 디자인, 보석 디자인, 가방 디자인, 액세서리 디자인 등이 패션 디자인에 포함되기도 합니다.

2) 패션 디자이너의 업무 진행 과정

1. 패션의 흐름 분석 및 상품 기획

패션 디자이너는 늘 시대의 트렌드, 소비자의 요구를 잘 파악해야 하기 때문에 늘 앞서가는 감각을 지녀야 합니다. 시장의 흐름을 잘 파악해서 상품을 기획합니다.

2. 소비자의 특성을 고려한 의상 디자인
스케치를 통해 다양한 아이디어를 냅니다.

3. 디자인 선정 및 샘플 제작
디자인 중에서 몇 가지를 선정해서 이에 알맞는 재질, 단추, 부속품을 고르고 한두 가지의 옷을 만들어 피팅 모델에게 입혀 확인합니다. 샘플이 만들어지면 품평회를 거쳐(디자이너들이 자신의 시안을 모든 사람에게 보여주는 자리) 우수한 디자인을 선정합니다.

4. 대량 생산
선택된 디자인 안들은 양산으로 들어가 제작 과정을 거쳐 매장으로 공급되겠죠? 백화점, 인터넷 쇼핑몰 등으로 전달됩니다.

5. 매장 디스플레이
옷이 완성되면 매장에 디스플레이하는 것도 중요합니다. 의상은 신발과 액세서리 등을 잘 매치해 옷이 더 돋보이도록 디스플레이합니다.

3) 패션 디자이너의 역량

1. 패션 디자이너의 로드맵
패션 디자이너는 기본적으로 디자인을 위하여 창의력, 상상력, 창조력

을 발휘해야 합니다. 이러한 감각을 키우기 위해서 트렌드에 민감해야 하며 뛰어난 패션 감각이 필요합니다. 항상 꾸미기를 좋아하고 다양한 시도를 했던 학생이면 더 좋겠죠. 패션 디자이너는 소재와 완성도에 집중하고 변치 않는 가치와 관심을 가진 곳이지만 트렌드를 읽지 못한다면 안되겠죠? 패션 디자이너가 되기 위해서는 먼저 패션 디자인, 의상 디자인, 의류학이나 섬유 디자인 등을 전공하거나 사설 디자인센터에서 공부하는 방법이 있습니다. 실기 시험, 포트폴리오를 보고 디자이너로 기업이나, 브랜드 매장으로 취업하게 됩니다. 패션 디자이너는 주로 자신의 매장을 내서 자신의 디자인을 직접 홍보하고 판매하는 경우도 많습니다.

2. 패션 디자이너 준비하기

그러면 패션 디자이너에게는 어떤 성격이 중요할까요? 패션 디자이너에게는 창의력, 대인 관계 능력, 신체 능력이 중요합니다. 새로운 디자인을 창조할 수 있는 혁신적 태도를 지니고 있어야 하고, 디자이너로서 야근이나 밤샘 작업이 많아 체력적으로 소모가 많기에 자기 관리에 철저해야 합

니다.

또한 패션의 흐름을 읽고 독창적인 자신의 색깔이 나는 의상을 디자인해야 하므로 창의력이 필수적이라고 할 수 있겠죠?

패션은 의류뿐 아니라 옷과 함께하는 스카프나 목걸이, 가방이나 구두 등에 따라 완성되고 달라지는 것이기에 유행 감각은 물론 다양한 소재에도 늘 관심을 기울여야 합니다. 그러면 구체적으로 어떤 자질을 갖추어야 할까요?

① 패션 감각을 키워라!

패션 감각을 키울 수 있는 다양한 매체들이 넘쳐나는데요. 잡지, TV 프로그램, 컬렉션, 시장조사 등 어찌 보면 눈에 보이는 것들이 전부 다 패션 감각을 키우는 데 도움이 될 수 있다고 할 수 있습니다.

② 아이디어 스케치를 하라!

새로운 창조를 하는 패션 디자이너에게 아이디어는 바로 재산인데요. 꾸준히 아이디어 스케치를 하면 창의력 향상에 많은 도움이 된답니다. 그림을 뛰어나게 잘 그리지 않아도 자신의 아이디어를 표현할 정도의 스케치를 할 정도만 되면 충분하니까요! 자신의 콘셉트를 표현하는 아이디어 스케치! 지금부터 그리기 시작해보세요!

③ 패션에 관한 전문 지식을 쌓아라!

패션 디자이너라는 직업은 전문직이니 만큼 전문적인 교육이 필요합니다. 그렇기에 패션 디자인 전공으로 진학해 시작하는 친구들이 많고, 실무 및 실습 때문인지 패션 특성화 학교로 몰리는 추세입니다.

패션 디자이너가 꼭 가볼 만한 패션쇼

세계 4대 패션위크에 대해 알기 쉽게 정리해볼게요. 세계 곳곳에서 다양한 형태로 패션쇼가 열리는데요, 그중에서 권위 있는 패션쇼로는 뉴욕, 파리, 런던, 밀라노 패션위크가 손꼽힙니다.

배우 전도연 씨가 런던 패션위크의 버버리 컬렉션에 초청되기도 했고, 배우 이영애 씨가 밀라노 패션위크에 참석했다는 것이 큰 화제가 되기도 했어요. 패션 아이콘인 지드래곤은 매년 각 패션쇼에 초청이 되는가 하면, 전지현 씨는 프랑스 파리에서 열리는 크리스찬 디올 2013 FW 오뜨 꾸뛰르 쇼에 초대받기도 했지요.

이중에 파리에서 연례적으로 개최되는 패션쇼로는 주문복 위주의 오트 쿠튀르 컬렉션과 기성복 위주의 프레타 포르테 컬렉션이 있습니다. 오트 쿠튀르의 경우 봄·여름용은 1월 말부터 2월에 걸쳐 열리고, 가을·겨울용은 7월 말에서 8월에 열립니다. 프레타 포르테 컬렉션 가을·겨울용은 4월에 봄·여름용은 10월에 열립니다.

단, 4대 패션쇼는 초청 받은 사람만 입장이 가능하답니다.

국내 브랜드들도 이 네 곳의 패션위크에 참여하는 것이 큰 화제가 되고 광고가 되는 이유는 이들 패션위크가 그만큼 권위 있고, 누구나 참석 가능한 패션쇼가 아니기 때문이랍니다.

하지만, 국내에도 가볼 만한 패션쇼가 있습니다.

1) SEOUL COLLECTION

대한민국 최상의 디자이너들의 비지니스 행사이자 정상급 디자이너 패션쇼로 자리매김하고 있는 서울 컬렉션은 패션 산업의 중심을 이루고 있는 꽃 중의 꽃으로 지난 2000년 시작돼 한국 패션 산업과 함께 성장한 국내 최대의 컬렉션입니다.

2) GENERATION NEXT

신진 패션 디자이너 육성 프로그램으로 자리잡은 '제너레이션 넥스트'는 독립 브랜드 1년 이상에서 5년 미만의 디자이너를 대상으로 진행되는 컬렉션입니다. 독특한 시각과 참신한 발상으로 선보이는 제너레이션 넥스트는 차세대 디자이너의 등용문 역할을 하고 있습니다.

COMMUNITY

부대프로그램
포토갤러리
동영상게시판

Total 77건 1 페이지

RSS

2014 F/W 서울패션위크 PT SHOW MUNN (한현민)

2014 F/W 서울패션위크 MOONKYOUNGLAE (문경래)

2014 F/W 서울패션위크 kimdongsoon ultimo (김동순)

2014 F/W 서울패션위크 AT-MUE SEOYOUNGSOO (서영수)

3) SEOUL FASHION FAIR

비지니스 친화적인 글로벌 패션 마켓으로 성장을 더욱 넓힌다는 방침의 서울 패션 페어는 남성복, 여성복, 잡화 등 50여 개 국내 대표 패션 업체가 참가하는 전시회입니다. 국내외 유력 바이어들이 엄선한 업체는 별도의 공간에서 개별 프레젠테이션할 기회를 얻게 됩니다.

디자이너가 되고자 한다면 꼭 가봐야겠죠?

FW 2014 Seoul Fashion Week **LE QUEEN** couture

http://www.seoulfashionweek.org/

패션 디자이너 크리스찬 디올을 만나 봅시다

　1931년 아버지의 사업 실패, 어머니의 죽음 때문에 생계를 위해 패션 디자이너 일을 시작한 크리스찬 디올이 스물다섯 살 되던 해 형이 죽고 2차 세계대전 때는 여동생마저 죽자 상실감이 더욱 커졌다고 해요. 그러던 어느 날, 지인의 도움으로 자신만의 옷가게를 설립하게 됐습니다. 가족을 잃은 아픔을 예술로 승화하기에 이르렀죠. 물망초를 사랑했던 어머니를 그리워하다가 물망초를 닮은 옷을, 여동생을 그리워하며 '미스 디오르'라는 향수를 만들었다고 합니다.

　패션 디자이너 '크리스찬 디올'의 패션 세계는 어머니와 여동생의 그리움으로 태어났다고 해요. 디자이너에게 이렇게 감성적인 부분은 아주 중요한 요소라고 할 수 있겠죠.

　1947년 2월 그는 처음 패션쇼를 열게 됐습니다. 이 패션쇼가 유럽은 물론 바다 건너 미국까지 영향을 끼치면서 세계적인 디자이너로 거듭나게 됐다고 합니다. 가족의 죽음, 슬픔, 절망도 있었지만 좌절하지 않고 '그리움'을 예술로 승화시키면서 세계에서 유명하고 영향력 있는 패션 디자이너 가운데 한 사람으로 손꼽히게 됐습니다.

4. 공간 디자인

1) 공간 디자인 분야의 업무

집, 학교, 공공기관, 건물, 빌딩 등의 내부 공간을 어떻게 구성해야 할지, 방을 어떻게 나눠야 하는지, 어떤 소품을 넣어야 할지, 구도를 짜고 공간의 쓰임새에 맞도록 디자인하는 일입니다.

어떤 종류의 실내를 담당하느냐에 따라 인테리어 디자이너, 무대 디자이너, 세트 디자이너, 테마마크 디자이너 등으로 나뉩니다.

2) 공간 디자이너의 업무 진행 과정

1. 자료 조사 및 고객과의 협의

공간 디자이너는 내부 시설의 목적과 고객의 성향이나 취향을 파악하고 조사하여 디자인을 결정하기 위해 협의하는 일을 합니다.

2. 조사 결과의 분석 및 설계 계획 수립

조사 결과를 예산 및 용도에 맞춰 종합적으로 분석하여 이를 바탕으로 내부 환경이나 무대 디자인의 설계 계획을 수립합니다.

3. 가구 배치 설계 및 세부 도면 작성

내부 인테리어의 경우는 커튼, 벽지, 조명 기구 등의 기초 재료를 선정하고 내부 공간에 맞는 효율적인 가구를 배치하며 고객과 협의를 통해서 고객이 요구하는 디자인을 완성합니다. 무대 디자이너는 연극이나 전시에 맞는 콘셉트에 맞춰 도면을 그리고 스케치를 통해 최종 결정자에게 검토를 요청하고 협의하는 과정을 만들어 갑니다.

4. 시공 의뢰 및 감독

이렇게 만들어진 세부 도면은 공사를 담당하는 시공자에게 전달되며 제대로 무대가 만들어지는지 인테리어가 완성되는지 담당 디자이너는 지속

적으로 확인하고 감독하는 일을 한답니다.

3) 공간 디자이너의 역량

1. 대인 관계 능력 / 창의력 / 신체 능력
공간 디자이너에게는 대인 관계 능력이 필수적으로 요구되는데 그중에서도 행동 조정 능력이 필요합니다. 주로 팀 단위로 작업을 하는 경우가 많고 의뢰자나 시공자 등과 지속적으로 의사소통을 해야 하기 때문이지요. 창의력은 당연한 얘기겠죠? 기존의 공간이나 새로운 곳을 디자인하면서 심미성과 실용성을 동시에 만족시키기 위해서는 자신만의 아이디어를 가지고 있어야 한답니다. 마지막으로 강인한 체력이 필요하답니다. 시공 현장을 돌아다니면서 초과근무나 야간 근무를 하는 경우가 많고 아침, 저녁, 새벽에도 시공은 진행되기 때문에 감독을 하려면 체력을 키워야 합니다.

2. 공학 지식
건축학적 지식도 필요합니다. 공간뿐 아니라 공간의 건축 형태, 사람들의 동선을 생각해서 인간공학적으로 배치해야 하기 때문입니다.

3. 사회성 / 인내력
인내력과 사회성의 태도가 요구됩니다. 주로 장기간 그 프로젝트를 계획하고 설계해야 하기 때문이고 팀 단위로 작업을 하기 때문에 다른 사람

의 의견을 듣고 이해하고 함께 아이디어를 다듬고 만들어내야 하기 때문입니다. 공간에 대한 효율적인 구조를 생각해야 하고 도형에 대한 이해, 도면을 사용한 디자인을 하기 때문에 수학적 능력이 필요하답니다.

테마파크 디자인이란?

날이 좋아지는 봄이 되면 햇볕도 좋아지면 테마파크가 생각이 나죠? 요즘에는 학교에 친구들끼리 많이 놀러 가기도 하죠. 테마파크는 일상에 지친 현대인이 가족, 연인, 친구와 함께 동심으로 돌아가 재미있는 경험을 할 수 있는 공간입니다. 우리가 가는 서울랜드, 에버랜드, 워터 파크 등이 바로 테마파크랍니다.

테마파크 디자이너는 이런 테마파크를 전체 또는 그 내부 시설 등을 기획·설계·디자인하는 일을 맡습니다. 테마파크에는 언제나 다양한 볼거리나 이벤트가 많죠! 아래 그림은 에버랜드 장미축제 때 모습이랍니다. 테마파트 디자이너는 때로는 축제의 아이디어를 내기도 하고 캐릭터를 그리기도 하고, 또는 이벤트에 맞는 행사를 준비하기도 한답니다.

미로가든
그리스 고대 유적지 크노소스의 미궁에서 유래된
영국식 정원양식의 미로원은 미로 같은 우여곡절을
거쳐 끝내는 열정적인 키스로 사랑을 확인한다는 과정을 모티브로

비너스가든
다양한 비너스의 상이 장식되어 있고
밤에는 화려한 빛 연출로 더 멋진 곳으로 바뀌는 정원이며
중앙 분수대 주변으로 로맨틱한 벤치들이 마련되어 있어

에버랜드 장미축제 www.everland.com

☞ 테마파크 디자이너의 업무 진행 과정

아이디어 회의를 통해 구체적인 테마를 구상하고 테마파크의 주제를 선정합니다. 필요한 시설 및 소품을 총괄 기획하며 디자인 및 구매와 관련하여 디자이너를 관리·감독하고 지시도 한답니다. 또한 행사 관련 퍼레이드를 기획하고, 테마파크에서 하는 공연 무대를 기획하기도 합니다. 테마파크 방문 고객의 반응 및 의견을 수렴하여 향후 사업에 참고하기도 하죠. 예를 들어 서울랜드의 경우, 놀이 기구나 주변 건물의 색상도 계절에 맞게 꾸미고, 귀신 동산의 무서운 소품 일부와 놀이공원 내 조형물이나 퍼레이드를 하는 캐릭터들도 직접 디자인합니다.

그렇기 때문에 특정 주제를 바탕으로 놀이 기구나 건물, 소품 등을 디자인하고 공연, 퍼레이드, 쇼 등 엔터테인먼트적 요소까지 고려해 관객들에게 행복과 즐거움을 줍니다.

☞ 테마파크 디자이너가 되기 위한 방법

테마파크 디자이너가 되기 위해서는 대학에서 건축, 조경, 시각 디자인, 산업 디자인과를 전공하는 것이 좋고, 다양한 경험을 쌓는 일이 중요하며 외국어 능력을 갖췄다면 훨씬 유리합니다. 또한 어린이의 눈높이에 맞는 상상력과 창의성이 중요합니다. 동심을 잃지 않기 위에서는 애니메이션이나 공상과학 영화, 공연을 자주 보는 것도 도움이 됩니다. 또한, 그림 그리

는 것을 좋아하고 소질이 있어야 합니다. 예를 들어 그림 그리는 것을 좋아해 늘 스케치북을 갖고 다니면서 캐릭터를 그려서 친구들에게도 나눠주는 것을 즐기는 학생이 있다면 테마파크 디자이너로 훌륭한 소질을 키우고 있다고 할 수 있답니다. 여행을 많이 다니면서 풍부한 경험을 하고, 사진을 많이 찍는 것도 좋습니다. 많이 보고, 알고, 느낀 만큼 다양한 아이디어가 떠오르기 때문이지요. 기회가 되면 테마파크의 교과서라고 할 수 있는 일본의 디즈니랜드 같은 곳을 방문해보는 것도 좋습니다.

☞ 테마파크 디자인 절차

1. 도면 작업 : 전체적인 놀이공원을 평면으로 펼쳐 구조화하는 도면 작업이 필요합니다.

2. 색조 작업 : 구조별 놀이동산의 콘셉트별로 조화를 고려하면서 여러 색을 입혀 대입해봅니다. 캐릭터를 통해 이미지를 만들어보기도 하고, 테마별로 어울리는 이미지나 사진을 대입해보기도 합니다. 가장 구별이 편리한 색상을 이용해서 테마를 나눠보기도 합니다.

또 계절에 따른 특별한 이벤트나 행사가 있을 때는 다양한 것들을 아이디어로 만들어 표현하기도 합니다. 놀이공원을 돌아다니면서 놀이 기구의 사진을 찍은 뒤 컴퓨터에 옮겨서 역시 여러 색을 입혀보며, 캐릭터는 디자인을 해 조각가에게 넘겨줍니다.

3. 부가 자료 디자인 : 테마별 설정이 됐다면 그곳에 필요한 모든 인테리

어나, 판넬, 표지판 등을 디자인합니다. 연구된 내용을 토대로 테마공원을 꾸미게 되는데, 건물 입구의 안내 표지판부터 가옥, 식당, 관련된 사람들의 의상, 심지어 화장실, 쓰레기통까지 모두 테마에 맞게 꾸며야 합니다.

4. 미니어처 제작 : 상상해서 낸 아이디어와 실제 느낌이 다를 수 있기 때문에 축소판으로 만들어봅니다.

5. 실제 시공 및 테마파크 완성 : 이 과정까지 이상이 없었다면 이제 시공을 하는 일만 남아 있습니다.

"상상한 대로 창조하는 일입니다. 여행을 다니다 보면 아이디어가 떠오르죠."

"봄은 튤립을, 여름은 물놀이를, 가을은 핼러윈데이를, 겨울은 눈을 테마로 꾸 몄어요. 여러분들도 테마파크에 계절별로 다양한 경험을 하기 위해 갈 텐데요. 테 마파크 디자이너에게는 계절의 변화가 가장 중요한 시기랍니다. 봄이니까 이렇게 화사하면서도 촌스럽지 않은 파스텔톤을 써서 디자인을 하고, 귀신 동산의 무서 운 소품 일부와 놀이공원 내 조형물이나 퍼레이드를 하는 캐릭터들도 직접 디자 인을 한답니다."

테마파크 디자이너는 리조트 디자인 그룹에서 진행하는 테마파크 안의 모든 디자인을 지휘합니다.

계절마다 열리는 축제와 이벤트 콘텐츠를 기획하고 디자인하는 것이 업무이며, 리조트에 있는 제품을 홍보하는 홍보물, 거리에서 이벤트를 알려주는 홍보물뿐 아니라, 각 행사장에 있는 식당의 메뉴 디자인 또한 담당한다고 합니다.

테마파크 디자이너는 대체로 대학 때 전공한 시각디자인 쪽 경험을 살려 콘셉 트 디자인, 캐릭터 디자인과 조경 디자인까지 담당하고 있답니다. 스케치부터 제 품 혹은 조형물 완성까지 책임지고 수행하는 디자인 작업은 대개 팀 작업으로 이 루어집니다.

디자이너는 말합니다.

"초등학생 시절부터 그림 그리는 것을 참 좋아했어요. 늘 스케치북을 갖고 다니면서 캐릭터를 그려서 친구들에게도 나눠주곤 했답니다. 하지만 초·중학생 시절 미술 학원은 다녀본 적은 없어요. 미술을 전공하겠다는 꿈도 고교생이 돼서야 가졌지요. 그런데 어느 날, 아버지께서 '미래에 유망한 직종 같다'며 디자인에 관한 자료를 많이 수집해 오셨어요. 그 자료들을 보면서 제가 정말하고 싶은 일이 무엇인지 깨닫게 됐지요."

그에게 디자인이란 '실현 가능한 그림을 그리는 것'인데요. 왜냐면 결국 실현이 돼야 하기 때문이죠.

그가 처음 입사했을 때는 아이디어를 냈던 굴곡진 조형물을 실현할 여러 방안을 생각하며 업체를 수소문했지만 찾기 힘들거나 상상하기 힘들 정도의 많은 시간과 비용이 들었기에 현실적으로 구현하기 어려웠다고 해요.

"휴일이나 주말에는 애니메이션, 공상 과학 영화, 공연을 자주 봐요. 지금 테마 파크에는 귀신 동굴에 박쥐가 있는데 이건 공포 영화를 보면서 아이디어를 얻었지요."

자신이 이런 테마파크에서 일을 하는 데 무엇보다 그림을 많이 보고 그리는 것이 도움이 됐다고 합니다. 또한 수학을 많이 공부한 것이 공간적인 감각을 필요로 하는 조형물을 디자인할 때 많은 도움이 된다고 해요.

"영어 실력도 중요해요. 테마파크와 관련된 영어 원서를 읽을 일이 많거든요. 그리고 조명에 관한 공부도 하고 싶어요. 조명에 따라 무대·캐릭터가 더 멋있어보일 수 있기 때문에 이런 부분도 도움이 많이 됩니다. 여러분도 지금의 공부 중 과학, 수학, 미술 등 다양한 공부가 추후에 디자이너로서 일할 때 더욱 도움이 될 수 있습니다. 행복하게 즐겨주세요."

인테리어 디자인

인테리어 디자인이란?

　요즘은 아파트보다도 자신만의 마당이 있는 주택을 선호하면서 건물 디자인뿐 아니라 내부 인테리어에도 많은 관심을 갖고 있죠? 인테리어 디자인이란 거주하는 사람들이 좀 더 편안하도록 새로운 공간을 만들어내고 아름답게 꾸밀 수 있는 공간을 계획하고 설계하는 일을 말합니다.

☞ 인테리어 디자이너의 업무 진행 과정

1. 사전 미팅 : 담당자와 함께 어떤 구조인지 사전 미팅을 합니다.
2. 콘셉트 정리 : 인테리어를 맡은 장소(집, 건물)의 주인을 만나서 그 사람이 좋아하는 음악을 묻기도 하고 함께 음식을 나누면서 고객에게 맞는 느낌과 감각을 찾기도 합니다.
3. 자료 조사 : 다양한 자료 조사를 거쳐 아이디어를 냅니다. 대부분 수십 번의 회의를 거쳐야 인테리어 콘셉트가 정해집니다.
4. 스케치 작업 : 디자인 콘셉트를 바탕으로 스케치를 진행합니다.
5. 확인 및 컨펌 : 스케치를 고객이 확인하고 컨펌합니다.
6. 건축 시안 : 확인된 디자인안은 3D프로그램으로 건축시안을 만듭니다.
7. 공사 착수 : 실내 인테리어뿐 아니라 바닥재, 욕실 타일 등 재질을 검토하여 공사에 들어갑니다.
8. 공사 완료

☞ 인테리어 디자이너가 갖춰야 할 역량

미술대학에 진학하여 미술을 전공하거나(대학 과정 중에 실내 인테리어 과정과 환경 디자인 분야가 있음) 건축을 전공하기도 합니다.

제대로 인테리어 디자인을 하려면 목공 기초에 대해서도 알아야 하고 이론보다는 실무 능력이 우선이기 때문에 인테리어 작업에 대한 경험을 많이 쌓는 것이 중요합니다. 작든 크든 다양한 프로젝트를 경험하는 것이 중요하답니다.

도서관 공간 - 독서 테이블

안양 공공예술 프로젝트 「안양 파빌리온」

인테리어 분야에 대한 공부를 게을리하면 안 되고요, 무엇보다 다른 디자인과는 차별화되는 자신만의 콘셉트를 만드는 것이 중요하겠죠. 기회와 여건이 된다면 해외에 나가서 다양한 경험을 하며 세상을 많이 보면 이런 모든 경험이 디자인을 위한 밑바탕이 됩니다.

하지만 트렌드를 쫓아가는 감각을 키우는 것이 가장 중요합니다. 3~4년에 한 번씩은 인테리어 시장이 바뀐다고 하죠? 트렌드에 맞춰서 좀 더 발전된 디자인을 제안할 수 있을 것 같습니다. 최근에는 전원주택도 늘어나고 사람들의 주거 환경이 예전과는 다른 것 같습니다. 그러나 항상 건축과 건설은 경기에 따라 많이 변하기 때문에 이 부분만 잘 생각한다면 디자이너로서의 전망이 밝다고 생각합니다.

무대 디자인이란?

　연극이나 뮤지컬, 무용 같은 공연을 하는 공간을 공연 내용과 적합하게 꾸미는 일, 즉 조형물이나 무대장치, 무대의상, 조명 등을 모두 아울러 무대 디자인이라고 합니다. 최근에는 소극장, 영화, 연극 외에도 다양한 이벤트 행사들이 많아짐에 따라 K-POP 공연 등에 필요한 무대도 이에 속합니다.

　사람들의 생활 수준이 높아지면서 삶의 질도 높아졌죠. 여가 시간 및 취미 생활을 갖게 되면서 더욱 다양한 공연이 활발하게 이뤄지고 있습니다. 무대 디자이너는 무대라는 공간 안에 작품을 재해석해서 창조적인 시각으로 재현해내거나 새롭게 만들어내야 합니다.

☞ 무대 디자이너의 업무 진행 과정

1. 콘셉트 잡기: 예를 들어 하나의 연극 무대를 가정해보죠. 먼저 디자인할 작품이 결정되면 대본부터 읽게 됩니다. 그 대본을 읽으면서 상상되고 떠오르는 이미지를 그려내고 그것을 인터넷이나 책과 다른 연극이나 영화 등을 보면서 관련된 이미지를 찾는 사전 작업이 필요합니다. 디자이너는 대본을 수십 번 읽게 되는데요, 그런 과정을 통해서 아이디어가 더 구체화되고, 자료 조사를 통해서 스케치 같은 것이 나오기 시작하지요. 그 다음에 연출자를 만나게 됩니다. 디자이너는 연출자와의 미팅을 통해서 배우들의 동선을 고민하여 타당하다 판단되면 디자인에 착수합니다.

2. 무대 디자인 시안: 수집된 자료를 바탕으로 무대 디자인을 스케치합니다.

3. 무대 도면 작업: 스케치가 끝나면 무대 도면을 검토합니다. 도면을 통해 무대의 길이, 두께, 높이, 색깔까지 구체적으로 구상합니다. 또 등장하는 배우들의 동선 및 위치를 상상하며 무대를 그립니다. 도면이 완성되면 무대 소품, 가구들도 준비하여 무대의 완성도를 높이도록 준비합니다.

4. 최종 무대 디자인 회의: 의상 디자이너, 조명 디자이너, 무대 디자이너, 음향 디자이너, 연출 이렇게 분야별 디자이너들이 모여 디자인 회의를 하는데, 디자인 회의를 하다보면 지금 자신이 하고 있는 디자인에 대한 문제점을 발견하게 되고요. 또 새로운 아이디어도 떠오르거든요. 그러면 그걸 다 조합해서 더 발전을 시키죠. 그렇게 최종 디자인이 완성되면 그 디자인을 바탕으로 도면 작업을 합니다. 도면을 가지고 무대 제작소에 보내면 그

제작소에서는 그 무대를 만들기 시작합니다.

5. 디자인 점검: 전체적인 무대뿐 아니라 조명이나 소품 등까지 체크해야 무대 디자인이 완료됩니다.

☞ 무대 디자이너가 갖춰야 할 역량

무대 디자이너 중에는 무대 디자인이나 예술 전공자가 아닌 사람들도 많이 있습니다. 하지만 자신의 상상 속에 있는 무대 디자인 아이디어를 구체적인 그림이나 도면으로 표현하는 능력은 꼭 갖춰야 합니다. 훌륭한 무대 디자이너가 되려면 그저 앉아서 그림을 그리거나 공부만 할 것이 아니라 경험을 많이 하는 것이 좋습니다.

대부분 무대 디자이너는 처음부터 무대 디자이너였기보다는 연극영화과를 나와서 연극을 했거나, 실내 디자인을 했거나, 그 외 다양한 분야의 경험을 토대로 무대 디자인을 담당하는 디자이너들이 많습니다. 그렇기 때문에 무대 디자이너가 되기 위해서는 무엇보다도 다양한 경험을 쌓는 것이 중요하겠죠?

무대 디자인의 폭은 상당히 넓어서 연극이나 공연 무대뿐 아니라 여러 다양한 전시 디자인도 포함됩니다.

5. UX, GUI, 웹 디자인

우리가 원하는 모습을 꿈꾸고 미래를 예측하며 조사해 변화에 발맞춰 의사소통을 돕는 다양한 매체의 디자인 분야를 말합니다.

1) GUI 디자인

최근 기술의 발달로 스마트폰, 구글, 트위터가 발전되고, 탭이나 노트북이 활성화되고 결국 TV까지 스마트해지고 있죠? 기기와 인간을 연결시켜주는 마법사인 GUI디자인(Graphical user interface)은 사용자 편의를 위해 그림으로 나타낸 상징적인 언어로서 '지유아이'라고 읽힙니다.

인지적으로 사용하기 편한, 본질에 가까운 형태를 구현하는 것이 좋은 GUI 디자인입니다. 한마디로 명품 조연이라고나 할까요? 사용자를 위한 콘텐츠를 빛내주는 조연 역할이죠.

쉬운 예를 들어볼까요? 우리가 컴퓨터 마우스를 잡고 파일을 바탕화면 위에 있는 쓰레기통으로 넣기도 하죠? 이처럼 GUI란 특정한 지식이 필요했던 기계적인 언어를 우리가 알기 쉬운 이미지, 그림으로 바꿔주는 도구입니다.

즉 사람과 기기를 연결해서 의사소통을 해주는 마법사 같은 존재입니다. 능숙한 통역가처럼 실재하지 않는 막연한 것을 누구나 보기 쉽도록 시각화합니다.

최근 TV나 휴대폰, 냉장고 등에도 스마트 서비스가 적용되고 있죠? 콘텐츠를 시각화해서 사용자와 감성적인 소통이 원활하게 이뤄지도록 하는 것이 가장 중요합니다.

GUI 디자인을 분류하면 크게 UI 시각화, 모션 그래픽, 인터렉션, 회사 아이덴티티 구축 및 관련 회사 물품 제작, 서비스 브랜딩 등이 있습니다.

GUI 디자이너가 갖춰야 할 역량!

자신이 디자인하고자 하는 제품에 대한 흥미와 철학을 가지고 있고 해당 제품뿐 아니라 많은 제품을 보고 만드는 것 자체를 재미있어 해야 합니다. 예를 들면, 평소에 자주 접하는 스마트폰의 경우, 여러 앱을 주의 깊게 보고 나라면 이렇게 바꾸고 싶다는 생각을 해보는 거죠. 언제나 소비자의

http://en.redstaraward.org/appraisal/star_award.html

입장에서 어떻게 하면 더 편할지를 고민해야 합니다. 잡지를 많이 보는 것도 거리에 나가 트렌드를 발 빠르게 흡수하는 마켓을 직접 눈으로 보는 것도 좋겠죠? 전시를 많이 보는 것도 좋은데, 비단 디자인 관련 전시뿐 아니라 순수미술 전시, 조각 전시 등 분야와 밀접한 관련이 없는 전시를 관람하는 것도 잠재적 역량을 키우는 데 도움이 됩니다.

이런 감성적인 잠재 능력 개발 외에 구체적으로 갖춰야 할 기술은 무엇일까요? 우선 어떤 분야(타이포그래피, 브랜딩, 모션 그래픽, 일러스트레이션 등)에 대한 테크닉은 한 가지 이상 갖추어야 합니다. 구체적인 툴로는 포토샵, 일러스트레이터, 인디자인 같은 2D 편집 프로그램과 After Effect와 Cinema 4D 등의 모션 프로그램도 사용할 줄 알아야 합니다.

UX, GUI 제작 스튜디오 이야기

그래픽 디자이너, 3D 아티스트, 개발자는 신제품을 개발하기 위해 항상 숨 가쁘게 조율하며 프로젝트를 진행합니다. 그 중간자로 스튜티오가 함께하죠.

Q. 이런 스튜디오가 디자인을 수행할 때 느끼는 어려운 점, 만족스러운 점은 무엇인가요?

스튜디오 디자인 팀은 능력의 탁월함을 인정 받은 덕분에, 디자인만 진행하는 프로젝트를 맡는 경우가 다수 있습니다. 하지만 이런 경우 협업사와의 커

뮤니케이션을 위한 산출물(가이드라인 등)을 제작해야 하는데, 실제 디자인 작업보다 시간이 많이 소요된다는 점이 어려운 것 같습니다. 만족스러운 점은 다양한 디바이스에 대응하는 작업을 많이 진행하는 까닭에, 다양한 경력을 쌓고 성장할 수 있었습니다. 스튜디오라는 곳은 디자인을 좀 더 전문적으로 하는 업체를 말하는데요. 내부에 디자이너가 있더라도 외부의 디자인 전문 회사와 새로운 디자인을 개발하기도 한답니다.

Q. 이 UX, GUI업무는 어떤 비전이 있을까요?

앞서 말한 것처럼 다양한 디바이스에 대응하는 작업을 많이 하고 있습니다. 디자이너 개인 입장에서 여러 가지 경력을 쌓고 성장할 수 있는 기회가 생기니까요. 미래 산업에서는 반드시 필요한 디자인이어서 더욱 기회가 많을 것 같아요.

Q. 스마트TV, 태블릿, 모바일 등 다양한 기기에 맞는 디자인이 필요할 것
같은데, 어떤 차이가 있는지 궁금합니다.

모바일은 인터렉션이 많이 일어나기 때문에, 시각적으로 단순하지만 재치 있는 디자인을 선호합니다. 태블릿은 TV의 디스플레이적 속성과, 모바일의 제어적인 속성 둘 다 가지고 있기 때문에 '단순하면서도 디테일한' 디자인의 균형을 잡을 필요가 있습니다. 이와 달리 스마트TV는 최근 4K나 UHD와 같은 고화질 흐름으로 진화하고 있는 까닭에 디테일하게 색감과 이미지를 다뤄야 합니다. 그리고 콘텐츠가 중심이 되어 돋보일 수 있도록 작업해야 합니다. 또한 다양한 경험이 곧 앱의 성공, 고객의 만족으로 나타나겠죠.

Q. 그럼 GUI, UX, UI 디자이너의 차이는 무엇일까요?

쉽게 말하면 UI(User Interface) 기능을 누르면 어떤 세부 메뉴가 나옵니다. 이런 다음 화면과의 프레임을 짜는 작업이 UI이고, GUI는 이것을 상상이 가능하게끔 그래픽으로 표현하는 것입니다. 이 두 가지는 유기적으로 결합돼야 하는 것이구요, UX 디자인은 사용자의 경험으로 만들어내는 사용 방법, 화면 변화 등을 포함하는 총체적인 의미입니다.

2) UX 디자인

UX(User Experience) 디자인은 사용자가 제품, 서비스 시스템을 사용할 때 또는 체험할 때 편하게 사용하도록 개발하는 것입니다.

우리가 사용하는 스마트폰, 앱을 사용자 중심 디자인의 원리로 만들어서 인간공학, 인간과 컴퓨터 상호 작용, 정보 자료, 사용자 인터페이스 디자인, 사용성 공학(Usability Engineering) 분야와 같이 진행하고 있답니다.

특정한 방향성을 경험하고 긍정적 효과를 얻도록 하는 것이죠. 요약해서 말씀드리면 UX 디자이너들은 주로 다음과 같은 일을 합니다.

- 실제적 사용하는 요소들에 대한 사용성과 편리성 연구
- 가상의 사용자를 지정하여 시나리오 만들기
- 화면의 청사진 또는 스토리보드

- 프로토타입(인터랙션이나 시뮬레이션을 위한) 설명서(행동이나 디자인을 묘사)
- 최종 그래픽 시안(기대되는 결과에 대한 정밀한 시각화)

UX 디자이너는 GUI 디자이너와 개발자 사이의 커뮤니케이터로서 프로젝트를 전체적으로 조율하며 만들어가는 역할을 하며, 앱 제작을 의뢰 받는 프로젝트 외에, 미래 연구에 대한 시장분석과 사용자 리서치, 시나리오 작성 등을 통해 새로운 서비스를 기획하고 디자인합니다. 또 사용하는 고객의 만족도를 테스트합니다.

UX 디자이너가 갖춰야 할 역량!

프로젝트 이해 관계자들(클라이언트, 기획자, GUI디자이너, 개발자)과의 의사소통이 원만해야 하며, 분석력은 물론이고, 여러 문제 발생 시 순발력 있는 대응 능력도 갖춰야 합니다. 또한 방대한 양의 리서치 데이터 속에서 숨은 인사이트를 캐낼 수 있는 능력도 갖춰야 합니다. 기본적으로 갖춰야 할 기술은 GUI 디자이너의 기술과 대동소이합니다.

3) 웹디자인

최근에는 휴대성이 간편한 휴대폰의 특성 때문에 인터넷 사용자들이 모바일을 통해서 많은 것을 해결하고 있습니다. 빠른 속도, 커진 화면, 다양한

프로그램 구현 등에 힘입어 휴대폰이나 탭으로 인터넷을 사용하는 사람들이 폭발적으로 늘어났습니다.

우리나라는 세계가 인정하는 IT 강국이죠? 따라서 IT 관련 업종에 종사하는 사람도 많고 그쪽 일을 꿈꾸는 사람들도 많이 있습니다. 따라서 웹디자이너도 꾸준히 늘어나는 추세입니다.

보통 홈페이지를 만들 때는 웹디자이너, 웹개발자, 웹기획자 등 많은 인력이 팀을 이뤄 만들게 됩니다. 누구 하나만 잘한다고 좋은 웹사이트가 많 들어지는 것이 아니기 때문에 서로 함께 아이디어를 내서 디자인을 해야 예쁘고 보기 편한 홈페이지가 만들어집니다.

웹디자이너가 갖춰야 할 역량!
시각적인 편의성과 아름다움을 표현하는 디자인이기 때문에 웹사이트를 끊임없이 관찰해서 감각을 익혀야 합니다. 또한 여러 사람과 함께하는 작업이기 때문에 협동심, 이해심을 통한 서로 간의 의사소통 능력도 필요합니다. 성격적으로는 탐구심과 호기심이 많은 사람이 적합하며, 성격이 털털하거나 급한 사람보다는 꼼꼼한 사람이 유리합니다.

웹디자어너는 웹기획자가 콘셉트를 정리해주면 웹이나 자료 조사를 시작합니다. 자료 조사를 통해 유사 콘셉트를 가진 업체들의 홈페이지를 비교하고, 잘된 사이트를 분석하기도 하며 자신만의 독창성 있는 디자인을 해나가야 합니다. 다룰 줄 알아야 할 컴퓨터 프로그램으로는, 포토샵, 일러스트, 드림위버, 플래시 등이 있으며 기본적으로 스토리 보드를 그릴 줄 알아야 합니다.

하지만 굳이 디자인을 전공하지 않아도 웹디자이너가 되는 사람은 많습니다. 학원에서는 이 계통의 취업을 원하는 사람들에게 2D 그래픽 편집 툴인 포토샵과 일러스트, 레이터를 이용한 웹디자인 기술을 가르치고 있긴 하지만, 요즘은 혼자 습득하고서도 뛰어난 스킬을 구사하는 사람들이 더 많답니다. 그러면 여기서 기초 프로그램에 관한 설명을 곁들여볼까요?

 - 포토샵 일러스트 HTML : 웹에 파일을 올릴 때 사용되는 프로그램 언어입니다. html로 작업을 하는데 큰 틀 안에 구역을 테이블로 나눠 이미지, 동영상, 플래시, 글 등을 넣는 것을 나누는 작업입니다. 그래서 테이블마다 알맞은 이미지를 넣어서 만드는 작업입니다.
 - 플래시 : 일러스트나 포토샵에서 만든 글씨나 이미지들을 애니메이션 작업을 해 홈페이지 등에서 움직이도록 하는 것입니다.
 - 인클루드 : 홈페이지에서 매번 반복되는 곳을 처리하는 작업입니다.
 - 자바 스크립트 : html에서 지원하지 않는 부분을 작업하는 것으로 마우스를 따라 움직이는 퀵 메뉴 우측 부분 등을 작업할 때 사용됩니다.

6. 시각 디자인 + 미술 융합 분야

여기서는 디자인과 미술이 결합된 디자인 분야를 간단히 설명해볼까 합니다. 세분해서 말하자면, 시각 디자인과 미술의 결합이라고도 할 수 있을 것 같습니다.

1) 캘리그래피스트(Calligraphist)

캘리그래피란 손글씨를 말합니다. 캘리그래피스트는 아름다운 손글씨를 통해 브랜드에 감성을 더해주는 작업을 하는 사람이죠.

캘리그래피스트는 책 표지나 영화 제목 등을 손글씨로 아름답게 디자인을 해서 작품의 완성도를 높여줍니다. 우리나라에서는 붓을 이용하는 서예에 독창적인 디자인을 입히는 글씨 예술이 많아요. 이것으로 달력을 만들기도 하고 브랜드에 넣어 새로운 콘셉트를 만들어내기도 합니다. 이 작

여러 캘리그래피의 예

업의 가장 큰 장점은 세상에 하나뿐인 글씨라는 거죠. 요즘은 손글씨가 유행하면서 자신의 손글씨를 개발하여 서체를 등록하는 개인이 늘어났습니다. 따라서 캘리크래피는 저작권 보호를 받는답니다.

캘리그래피 디자이너가 갖춰야 할 역량!

서예나 미술을 배우는 사람이 유리하지만 꼭 그런 것은 아닙니다. 캘리그래피는 붓이나 천을 사용하지만 최근에는 다양한 도구를 사용하기도 합니다. 요즘은 컴퓨터 학원이나 개인 작업실, 디자인 전문센터, 문화센터 등 여러 곳에서 캘리그래피 강의를 하니 처음 시작하는 사람에겐 도움이 되겠죠? 하지만 이런 게 전부는 아닙니다. 무엇보다 많이 써봐야 실력이 는답니다. 처음에는 붓으로 쓰기를 권하는데, 붓 사용이 편해졌다는 느낌이 올 때까지 많이 써봐야 합니다. 붓을 다루는 것이 능숙해져야 즐겁게 글씨 연습을 할 수 있고 꼭 캘리그래피가 아니어도 붓으로 먹그림과 먹 아트 등도 할 수 있답니다. 요즘은 연예인도 캘리그래피에 참여해서 김연아체가 생기기도 했죠? 아래는 전지현이 직접 쓴 '잘생겼다 LTE-A'의 캘리그래피로, 자유분방하면서 여성스러운 면모와 캠페인의 특징이 동시에 잘 반영돼 있습니다. 특히, 자연스러우면서도 친근한 느낌을 주므로 일상을 점유하고 있는 서비스의 특징을 잘 드러낸 캘리그래피라 할 수 있습니다.

2) 폰트 디자이너

시각 디자인 융합 분야로, 폰트 디자인이 있

전지현의 캘리그래피

습니다. 폰트 디자이너는 디자인 전반에 사용되는 서체를 개발하는 사람입니다. 웹이나 모바일 그리고 TV나 광고에 쓰이는 서체를 디자인하죠. 그런가 하면 요즘은 기업마다 기업에서 사용하는 기업 전용 서체가 있기도 합니다. 대표적인 한 예가 마케팅으로 잘 활용했던 현대카드입니다. 서체를 통해 기업의 성격을 표현하고 그 서체를 광고나 설명서 등 모든 부분에 세심하게 이용하고 있습니다. 또한 카드 플레이트의 디자인을 통해 상품의 주목성을 높이는 것은 물론 그 디자인에 맞게 광고, 콜센터 직원의 말투심지어 현대카드 배구팀 코트까지도 신경을 씁니다. 현대카드는 카드 플레이트는 물론이고 현대카드만의 서체, 카드 포트폴리오 등 상품 판매를 위한 전 과정을 디자인한 것으로 유명합니다.

폰트 디자이너가 갖춰야 할 역량!

폰트 디자이너에게는 그래픽 툴을 잘 다루는 능력이 우선입니다. 일러스트나 포토샵 같은 그래픽 툴을 이용해서 작업을 해야 하기 때문이죠. 그래픽 운용 기능사 자격증에 도전해보는 것도 좋은 방법입니다. 그런가 하면 여러 공모전에 응모해서 자기만의 서체를 만들어보는 경험도 매우 중요합니다. 딱히 전공 분야의 구애는 받지 않지만, 시각 디자인 전반을 향상

현대카드 현대캐피탈의 5號 공식 블로그
Blog.HyundaiCardCapital.com

시켜주는 시각 디자인학과나 서예과, 미술 등을 전공하거나 컴퓨터 디자인학과에 진학하는 것도 방법입니다. 하지만 이렇게 전공을 했어도 실전 연습이 없으면 무용지물입니다. 우선 많은 연습이 필요합니다. 하나의 획, 휘어지는 각도의 미묘한 차이를 비교해가면서 몇 개의 글자가 완성되면 그 글자들을 사용하여 짧은 문장을 만들어봅니다. 어색한 점을 발견하지 못하면 기호까지 만들어 전체 글자를 구성하죠. 따라서 폰트 디자이너에게는 조형성을 갖추는 것이 중요합니다. 또한 흑과 백 그리고 여백을 볼 수 있는 능력, 정교하게 선을 만들 수 있는 섬세함이 필요합니다. 폰트 디자이너가 되기에는 창의력과 집중력을 가진 사람이 유리합니다. 폰트 디자이너들은 간판이 많은 장소나 TV 프로그램이나 영화를 보면서도 그곳에 쓰인 서체를 눈여겨 본다고 해요. 늘 새로운 것에 대한 관심과 호기심, 그리고 끝없는 자기 계발만이 훌륭한 폰트 디자이너가 되는 지름길입니다.

나눔고딕
나눔고딕
나눔고딕
바른돋움
바른돋움
바른돋움
다음

다음
함초롬돋움
서울남산체
함초롬바탕
서울한강체
헤움명조
바른바탕체

네이버 나눔손글씨 붓
네이버 나눔손글씨 펜
서울시 서울남산체
서울시 서울한강체
한겨레 한겨레결체
우아한형제들 배달의민족 한나체
성동구청 성동고딕
성동구청 성동명조
제주도청 제주한라산
제주도청 제주명조

PART. 3

디자이너
실전 로드맵

1. 디자이너를 위한 정보들

자, 이제 디자이너가 되기 위한 기초 지식이 다 쌓였나요? 그렇다면 이제부터는 실질적으로 도움이 되는 정보들을 알려드리겠습니다.

1) 전시회

직접 눈으로 보고 느끼기만큼 좋은 기회는 없을 겁니다. 디자이너가 돼 결과물을 많이 만들려면 다양한 전시회에 다니며 아이디어를 내는 것이 가장 중요하겠죠?

1. 디자인 페스티벌 : 디자이너들을 위한 연례 페스티벌
시기 : 매년 12월 중순 / 장소 : 삼성동 코엑스 전시장

서울디자인페스티벌은 1976년부터 국내외 디자인 분야에 메신저 역할을 해온 대표적인 월간 디자인 잡지에서 진행하는 전시랍니다. 디자인 경영 브랜드, 디자인 전문 회사, 신입 디자이너, 마케터 또는 디자이너가 되고 싶어하는 모든 사람이 참석하고 방문하는 디자이너 축제로 디자인 제품들과 디자인 분야를 보고 느낄 수 있답니다.

해마다 주제를 정해 진행하는데, 2014년에는 '균형 잡힌 삶을 위한 건강한 디자인'이라는 주제로, 2015년에는 '취미'라는 주제로, 2016년에는 '디자인과 놀자'라는 주제로, 자신의 라이프 스타일에 반영될 개성 있는 디자인을 찾는 사람들에게 재미있고 창의적인 것을 볼 기회를 줬습니다.

2. 한국국제아트페어 KIAF : 다양한 작가들의 작품을 볼 수 있는 기회

시기 : 매년 10월초 / 장소 : 삼성동 코엑스 전시장

한국 화랑 협회가 주관하는 한국국제아트페어는 국내외 15개국 183개 갤러리가 참가하며, 백남준 특별전, 브랜드 콜라보레이션 전시로 구성돼 다양한 작품과 새로운 아이디어를 많이 얻을 수 있는 전시회입니다.

3. 서울리빙디자인페어 :유행 상품과 가구 등을 볼 수 있는 기회

시기 : 매년 4월초 / 장소 : 삼성동 코엑스 전시장

이 역시 해마다 주제가 달라지는데 2016년에는 '내 집, 내가 바꾸기'라는 콘셉트로 진행됐습니다. 여러 브랜드가 제안하는 리빙 디자인 및 아이템 들을 만날 수 기회랍니다. 유명한 디자이너의 리빙 제품과 독특한 감성의 브랜드 제품 들이 인기를 끌었습니다. 디자이너가 되고 싶은 학생이라면 꼭 가봐야 할 전시회입니다.

http://www.livingdesignfair.co.kr/

4. 디자인아트페어 : 디자인미술관의 디자인을 엿보는 기회

시기: 매년 5월 말 / 장소 : 예술의 전당

디자이너와 함께하는 디자인 아트페어로서 디자이너 아티스트들이 열정과 아이디어로 만든 작품들을 보고 배울 수 있는 전시회입니다. 이곳에서는 디자인으로 브랜드를 가지게 된 작품들과 디자인 분야에 대해 알 수 있답니다.

5. 기타 전시들

- 디노마드 영 크리에이티브 코리아 YCK

매년 4-5월 진행 / http://www.yck2016.com

"크리에이티브"라는 이름으로 열정을 다 하는 작가, 디자이너, 학생들이 미래의 디자인을 위해 한자리에 모이는 전시로서 디자인, 예술, 게임, 편집, 의상, 건축 등 분야를 막론하고 그간 공개된 적 없는 다양한 작품을 출품합니다. 유망한 디자이너들의 개성적인 작품을 보며 분야별로 아이디어를 얻을 수 있는 전시입니다.

http://www.yck2016.com/

특히 예술, 디자인을 전공하는 학생들은 졸업할 때 논문 대신 작품을 만들어 전시하니 디자이너의 일상을 가늠할 수 있는 시간이 됩니다. 각 분야에서 치열하게 준비하며 고민

해낸 결과물을 다양하게 경험할 수 있는 전시입니다. 디자인이나 예술을 전공하려는 학생들이 미래를 꿈꿀 수 있는 기회라 하겠습니다.

- 알레산드로 멘디니전
장소 : DDP 디자인전시관 (디자인 전시가 자주 열리는 곳)

삶과 연결된 아름다운 것들이 전부 디자인입니다.

산업 디자인의 거장 알렉산드로 멘디니는 이탈리아의 디자인 대부로 불리는 디자이너 겸 건축가입니다. 동대문디자인플라자(DDP)에서 열린 이 전시에는 멘디니가 디자인한 알레시 제품들과 세라믹 티세트, 신용카드 디자인 외에 이탈리아에서 가장 권위 있는 디자인 상인 '황금콤파스상'을 받은 '라문 아몰레토 스탠드'가 전시되었습니다.

유명 디자이너들의 작품을 직접 보는 경험을 통해 새로운 아이디어를 만들어 낼 수 있습니다. 꼭 디자이너의 꿈을 꾸진 않더라도 디자인에 관심 있으신 분이라면 DDP 전시관에서는 유익한 전시가 많이 열리니 꼭 가보시길 권합니다!

알렉산드로 멘디니전

- 디뮤지엄 개관 특별전 - 아홉 개의 빛, 아홉 개의 감성

대림미술관이 한남동의 새로운 문화예술 아지트로 탈바꿈했습니다. 어느 곳에서 사진을 찍어도 '작품'이 되는 곳이죠. 빛을 통해 다양한 작품들을 만들어내는 곳! 이미 인스타그램을 통해 유명해진 곳이기도 합니다. 디뮤지엄이 개관 특별전으로 빛을 이용해 우리의 감성을 건드리는 아주 멋진 전시를 기획했습니다. 어두운 방 안에 가득한 육각형 타일을 두어 시시각각 다른 빛이 들어오게 해놓았어요. 따라서 그곳에 있는 우리들은 마치 고래와 함께 바닷속을 떠다니는 것 같은 느낌에 빠져들게 합니다.

색상은 빨강 초록 파랑… 빛이 보일 뿐인데, 흰 벽과 바닥의 세 빛들이 만들어낸 수많은 빛깔이 보여집니다. 우리 곁에 늘 존재하는 빛이 예술적으로 어떻게 표현될 수 있는지를 보여주는 전시였지요. 디뮤지엄 또한 문화 예술 아지트로 꼭 가서 경험해보시길 바랍니다.

2) 공모전

　제가 학생이나 디자이너를 꿈꾸는 사람들에게 권하는 공모전은 재미있고 실질적으로 도움이 될 만한 제 경험을 바탕으로 선별한 것들입니다. 공모전을 진행하면서 다른 분야를 배운다거나 자신이 공모한 디자인이나 작품이 상품으로 만들어져 나오는 과정을 본다면 스스로에게도 뜻깊은 기회가 될 것입니다. 도전해볼 만한 공모전들을 소개하겠습니다.

1. 제21회 한국 청소년 디자인 전람회
　디자인 관련 산업과 지원 활동을 담당하는 지식경제부 산하의 공공 기관으로 한국에서 유일하게 정부 기관에 준하는 디자인 진흥 기관입니다.

그래서 이곳의 상을 받으면 디자인 분야에서 일하는 데 도움이 많이 된답니다.

■ 공모전 목적

한국 청소년 디자인 전람회는 미래의 주역인 청소년에게 디자인의 중요성을 인식시키고, 창의력과 재능을 겸비한 디자인 인재를 조기 발굴하여 차세대 디자인 스타로 육성하기 위한 공모전입니다.

■ 주최기관

- 주 최 : 산업통상자원부
- 주 관 : 한국디자인진흥원, 한국디자인단체총연합회
- 후 원 : 교육부, 여성가족부, 특허청, 한국청소년정책연구원, 한국청소년단체협의회, 한국스카우트연맹, 한국걸스카우트연맹, 서울YMCA, 서울YWCA

- **시작년도** : 1994년부터 연 1회 개최

- **개최 배경**

세계에서 디자인 강국이 되기 위한 많은 노력은 미래의 어느 한 순간을 위한 것이 아닙니다. 시대와 산업이 변화함에 따라 사람들 욕구와 만족 또한 늘 다양하고 새롭게 바뀝니다. 이런 변화의 흐름에 맞춰 세계의 디자인 트렌드를 선도하기 위해서는 미래지향적이고 창의적인 인재들이 끊임없이 나와야 합니다. 미래의 주역은 현재의 청소년들입니다. 대한민국의 디자인 역량을 지속적으로 강화시키기 위해서는 더 많은 청소년이 디자인에 관심을 두고 디자인의 역할 및 중요성을 이해하며 창조적으로 사고할 수 있어야 합니다. 이를 장래 대한민국의 디자인을 발전시킬 청소년들이 인지할 수 있도록 한국디자인진흥원은 사회 각계의 관심을 환기시키고 디자인 인재의 조기 발굴 및 육성 사업의 필요성을 널리 알림으로써 정부, 교육계, 여론, 기업의 후원과 지원을 받아 1994년 제1회 한국청소년디자인전람회를 개최했습니다.

- **출품부문**
- 고등학생부 : 제품디자인, 환경디자인, 포장디자인, 시각디자인, 디지털미디어디자인, (특별부문) K-Design
- 초·중학생부 : 생활에 필요한 것 만들기, 환경 꾸미기, 포장에 필요한 것 만들기, 알리는 것 꾸미기

2. 국세청 청소년 UCC공모전

다음 예는 2014년도 「제48회 납세자의 날」을 맞아 개최했던 전국 청소년 세금 문예 작품·UCC 공모전 내용입니다.

■ 공모전 주제

· 나라 살림에서 세금의 역할과 그 중요성 등을 일깨우는 내용

· 대한민국의 밝고 아름다운 미래를 위한 성실한 세금 납부

· 현금영수증 등 생활 속 세금 이야기

※ 공모작품은 '국세'를 주된 내용으로 작성

■ 공모 분야 및 응모 대상

· 공모 분야(4개 분야) : 글짓기, 포스터, 만화, UCC

· 응모 대상 : 전국 초·중·고교생 및 같은 연령대의 청소년

■ 작품 형태 및 규격

· 글짓기 : 200자 원고지 20매(초등부는 10매) 내외

· 포스터 : 4절지[약 39㎝×54㎝] 1매

· 만 화 : 4절지[약 39㎝×54㎝] 1매(컷 수 제한 없음)

· UCC : 동영상, 플래시 애니메이션(3분 이내)

– 해상도 640×480 이상의 작품을 CD나 파일로 제출

※ 작품 뒷면에 응모자의 이름, 학교명, 학년, 전화번호 반드시 기재

※ 제출 작품 형태나 규격이 공고 내용과 다르면 시상에서 제외될 수 있음

3. 우표공모전

1991년 국내 대회로 시작한 이 공모전은 국외 청소년·일반인도 참여할 수 있도록 1995년부터 국제 대회로 전환돼 매년 열립니다. 2014년도에는 '2015년도 연하(새해 새희망)'와 '우표 수집' 두 가지 주제로 청소년, 대학생, 일반 부문으로 나눠 진행됐습니다.

대상, 금상 수상작은 이듬해 우표로 발행되며 수상자 이름도 표기됩니다. 자신의 아이디어와 이름이 들어간 우표가 탄생하니 도전해보세요!

4. 기업 미술 작품 공모전

1) 삼성생명 청소년 미술 작품 공모전

삼성생명이 사회 공헌 활동의 일환으로 시작한 공모전입니다. 『삼성생명 청소년 미술 작품 공모전』은 매년 전국의 수많은 어린이와 청소년이 참가하는 국내 최대 규모의 미술 대회입니다. 이 대회는 그 동안 미술에 재능이 있는 수많은 인재를 배출하고 예비 화가의 등용문 역할을 톡톡히 해내고 있습니다.

삼성생명 청소년 미술 작품 공모전은 대회 규모와 위상에 맞게 심사 과정이 엄격하며, 선발된 학생들에게는 문화체육관광부 장관상을 비롯해 여

러 상장과 상품을 수여합니다. 34회를 맞이한 『삼성생명 청소년 미술 작품 공모전』은 청소년의 꿈과 희망을 후원하며, 대한민국 미술 교육의 선도자적 역할을 다합니다.

2) 우리은행 미술대회

문화체육관광부 후원으로 매년 열리는 우리은행 우리미술대회는 어린이와 청소년이 자신의 꿈을 새하얀 화폭에 자유롭게 그리는 공모전입니다. 전문가들이 심사해 좋은 작품을 엄선하며, 수상자들에게는 문화체육관광부 장관상을 비롯해 상과 장학금을 풍성하게 수여합니다.

주제별로 스토리를 짜서 자신만의 표현력으로 디자인한다면 좋겠죠?

그 외에도 각 기업에서 다양하게 공모전을 진행하니, 늘 관심을 두었다가 자신에게 맞는 공모전에 꼭 도전해보세요!

5. 톡톡 튀는 다양한 공모전들

1) 패키지 디자인 공모전

한독약품이 여름방학을 맞이한 중고생 및 대학생을 대상으로 '리틀 슈퍼스타 디자이너'를 찾아 여드름 치료제 용기를 디자인하기 위해 진행했던 공모전입니다.

이 공모전에 국내 최고의 디자이너 김영세, 그리고 지금은 국회의원으로 활동하는

손혜원이 심사위원으로 참가해 현장에서 학생들에게 직접 피드백을 주기도 했었죠. 훌륭한 디자이너가 되려는 꿈에 젖은 리틀 슈퍼스타를 위한 자리도 마련됐지요. 중고등학생 및 대학생 들이 디자인에 대해 지닌 참신한 의견을 듣고, 학생들의 꿈을 지원한다는 의미에서 개최했다고 해요.

2) 한식의 얼굴 찾기 캐릭터 디자인 공모전

한식재단이 한식 세계화 사업을 알릴 캐릭터 공모전을 진행했습니다. 공모전에서 선정된 캐릭터는 기존의 로고와 함께 한식 세계화 사업 홍보에 활용된다고 합니다.

선정 기준은 전 세계인이 공감할 수 있어야 하고 한식을 역동적으로 표현해야 한다는 것인데, 창의성, 활용성, 심미성 등도 심사에 고려된다고 합니다.

연령 제한 없이 개인이나 4인 이내의 팀으로 참여할 수 있습니다. 한식재단 홈페이지에 자세한 정보가 있으니 참고하세요.

3) 어린이디자인 공모전

사단법인 디자인정책연구원에서 주최하는 어린이디자인 공모전으로 2015년에 3회를 맞이했는데, 대상에는 산업통상자원부 장관상을 수여합니다. 2015의 경우, '편리한 어린이 생활용품 디자인'을 주제로 어린이 용

품 및 시설에 관련된 창의적인 디자인을
공모하는데, 해당 분야는 제품, 산업, 시설,
공예, 실내, 공공 부문으로 나뉘며 응모 자
격엔 제한이 없습니다. 자세한 사항은 홈
페이지를 참고하세요.

http://www.fkkaward.com

4) 내가 만드는 티셔츠 디자인 공모전

"디자인 아이디어 재능으로 어린이 돕기 행사에 기부될 티셔츠를 디자
인해주세요!"라는 주제로 아동 복지 전문기관인 초록우산 어린이재단이
가족홍보대사 1호인 배우 전광렬 가족과 함께 세계 빈국 중 하나인 아프리
카 남수단 어린이들을 돕기 위해 준비한 기부 행사에 사용될 티셔츠 디자
인을 공모한 것입니다.

남수단 어린이들을 돕기
위한 이 공모전은 디자이너
의 순수한 재능 기부를 통해
이루어지며, 수상작 중 선정
하여 실제 티셔츠로 제작되
어 초록우산 어린이재단에
전량 기부됩니다.

5) 디자인 웹툰 공모전

웹툰 공모전은 웹이미지를 4컷 이상의 단편작을 만들어 온라인으로 접수하는 공모전으로 출품 수의 제한은 없습니다. 수상작은 최우수상, 우수상, 장려상을 선정하고 상금과 상장이 수여됩니다. 공모전을 통해 선정이 되면 해피머니 홍보사이트 내 웹툰 연재의 기회도 제공된다고 합니다. 만화를 그리는 것이나, 디자인으로 캐릭터를 표현하는 것에 자신 있는 학생들이 도전해보면 어떨까요?

3) 워크숍

현대 미술 작품을 대거 보유해 세계적으로 유명한 미국 뉴욕 구겐하임 미술관의 킴벌리 카나타니 부관장은 교육을 통해 놀라운 결과가 나타났다고 합니다. "아이들이 예술 작품을 보며 토론하고 창작하는 동안 읽기 쓰기 능력과 비판적 사고력이 향상됐었다. 또한 작품을 만들다 포기하는 경우도 줄어 시행착오를 겪으면서 끈기를 배웠으며, 여기에서 예술 교육이 왜 중요한지 알게 됐다."

우리는 디자인과 예술을 통해 개인의 자질을 여러 방향으로 개발할 수 있

습니다. 다양한 체험 활동을 통해 디자인을 배우고 경험을 쌓는 것은 의사소통 능력을 향상시킬 뿐 아니라, 협업으로 서로를 보완해주는 능력을 키울수 있습니다. 그러면 우리를 위한 창의적인 프로그램을 살펴볼까요?

1. 서울 디자인재단에서 진행하는 어린이 창의디자인 체험 프로그램

디자인 사고방식을 통해 창의력이 쑥쑥!!

상황 이해-문제 해결-발표 통합의 디자인 프로세스를 통해 창의적인 사고방식을 향상시키는 프로그램입니다. 방학을 맞아 부모와 함께 참여하는 프로그램으로 가족 협력의 창작 체험 활동을 통해 가족 간의 정서적 유대와 심리적 안정을 형성하는 시간을 마련합니다.

http://www.seouldesign.or.kr

2. 한국디자인진흥원의 디자인영재아카데미

디자인영재아카데미는 독창적인 디자인 프로그램을 통해 어린이들의 창의력과 문제 해결 능력을 키우는 창의 영재 육성의 장이자, 유아부터 어린이, 학부모까지 디자인을 즐기고 체험할 수 있는 복합 디자인 문화 공간입니다.

http://kidsdesignacademy.org/fac.html

3. 과천 현대미술관 '어린이 미술관'

어린이 미술관 EDU-STUDIO는 '현대 예술과의 소통'을 주제로 하는 창의적 교육 문화 공간입니다. 여기서는 미술 및 디자인을 위한 다양한 교육

들이 진행 중입니다. 과천 현대미술관에 가면 가끔은 연주도 들을 수 있고, 다양한 전시회도 함께 볼 수 있어 감성 교육에 더욱 좋습니다.

http://www.mmca.go.kr/learn

4. 대한민국어린이디자인 대상 심포지엄

어린이의 창의적 사고와 디자인에 대한 이해를 높이고자 하는 행사로 공모전과 워크숍을 함께 진행합니다. 공모전뿐 아니라 교육도 함께 참석해보는 게 어떨까요?

http://www.kfkaward.com

5. 양평군립미술관 '미술을 통한 체험학습'

양평군이 설립하고 운영하는 현대미술 중심의 미술관입니다. 미술을 통한 체험 학습의 공간이 되도록 교육 활동도 적극적으로 육성하고 있습니다. 이곳에 가서 체험 학습 및 전시회를 본다면 좋은 경험이겠죠?

6. 한화예술더하기

어린이들의 정서 인식 및 표현 능력, 사고 촉진 능력, 정서 지식 활용 능력, 정서 조절 능력을 키우기 위한 프로그램입니다. 한화예술더하기는 미디어아트, 스토리텔링, 음악, 미술, 무용, 사진, 연극, 공예, 디자인 등 9가지 장르의 문화·예술 활동을 직접 체험해보는 프로그램으로 전국 62개 복지 기관의 저소득층 아동 1,100여 명이 매달 참여합니다.

2. 세계적인 디자인 어워드

이제 국내에 국한됐던 시야를 세계로 넓혀볼까요? 국내 여러 체험 프로 그램에도 참여해보고 다양한 전시회도 다녀보고 국내 여러 공모전을 통해 경험을 넓혔다면 이제는 권위 있는 해외 디자인 공모에도 응모해볼 수 있 습니다.

영화에 오스카상이 있다면 디자이너에게도 이런 상이 있습니다. 유명한 디자이너가 되기 위해서, 더 큰 꿈을 꾸고 계시다면 여기 언급한 공모들은 꼭 숙지했다가 도전해보길 바랍니다. 세계 3대 디자인 상을 소개합니다.

1) 레드닷 디자인상

1955년부터 지금까지 훌륭한 디자인의 발굴에 앞장서 온 Red Dot Design Award는 해마다 60~70개 나라에서 수만 팀이 참가합니다. 이런 역사를 통해 이 대회는 가장 크고 권이적인 국제 디자인 어워드로 발전해

reddot design award

왔습니다.

2005년 이 대회는 미래의 훌륭한 제품을 선도할, 새로운 디자인 콘셉트 와 혁신을 발굴하고 널리 홍보할 필요가 있었습니다. 디자인 콘셉트는 편 견 없이 디자인 자체로만 평가돼야 하며 기업 직원부터 디자인 학생에 이 르기까지 다양한 참여자가 출품하는 공정한 플랫폼을 마련해야 한다는 신

레드닷 시상식

넘을 가지고 있습니다.

　이 대회의 출품작들은 심사위원들에게 참가자의 정보가 노출되지 않는 '블라인드' 심사를 거치게 됩니다. 이런 신념에 기초해서 한 해 동안 최고의 콘셉트로 발표되는 red dot luminary award를 포함해 다양한 스펙트럼의 당선작들이 나옵니다. 마치 수상하는 곳이 영화 속의 장면처럼 멋지죠. 이곳에서 수상한 디자이너들은 자신의 작품을 전시하고 설명할 수 있답니다.

2) IF 디자인상

　세계적 권위의 국제디자인 공모전으로 1953년 설립된 독일 하노버전시센터(Hannover Exhibition Center)가 주관하여 1954년 디자인 관련 부분 상을

제정하였답니다.

　상품, 커뮤니케이션, 패키지 이렇게 3개 부문에서 디자인상을 시상합니다. 각 부문은 다시 수송, 레저 용품, 컴퓨터, 가구 등 총 16개 분야로 세분돼 수상작을 선정하여 발표합니다.

　출시한 지 3년을 넘지 않았거나 그해에 출시 예정인 제품을 대상으로 디자인, 소재 적합성, 혁신성 등을 종합 평가하게 되죠.

3) IDEA

　The IDEA® (International Design Excellence Awards)는 '미국 산업디자이너 협회(IDSA)'와 글로벌 경제 전문지 '비즈니스위크'가 공동 주관하는 국제 디자인 어워드로 iF디자인상, Reddot 디자인상과 함께 세계 3대 디자인상으로 그 권위를 인정 받고 있답니다. 전 세계 디자이너, 기업, 학생을 대상

으로 제품, 에코 디자인, 인터랙션 디자인, 패키지, 전략, 리서치, 콘셉트 분야 등 총 18개의 부문에 대해 그해의 대표적인 디자인을 선정합니다. 매년 전 세계 많은 나라에서 2000여 개의 작품을 출품해 부문별로 경합을 벌이고 있답니다.

3. 디자인 실전 워크숍

여기에서는 몇 가지 사례를 통해 디자이너가 되는 간접 체험 워크숍을 기술해볼까 합니다. 제가 생각하는 디자이너의 장점은 이런 것들입니다.

1. 남과 다른 세상을 본다.
2. 세상의 불편한 것들을 편안하게 만드는 발명을 할 수 있다.
3. 많은 것을 보고 느낄 수 있다.
4. 신제품을 써볼 수 있다.
5. 항상 일이 재밌다.

그리고 디자인을 한다는 것은 이렇게 요약될 수 있습니다.

1. 어떤 이름으로 가치를 가지고(Brand)
3. 누구를 위해서(Target)
3. 어떤 장점을 가지고(Advantage)
4. 어떤 맛을 표현할 것인가?(Visual Package)

너무 어려운가요? 그러면 너무 거창하게 접근하지 말고 브랜드를 새로 만들어내는 것에 '나'라는 브랜드를 적용해보면 좀 쉽게 다가올 겁니다.

1. 어떤 이름으로 가치를 가지고(Brand) - 나의 이름
3. 누구를 위해서(Target) - 나의 존재 이유 & 하는 일
3. 어떤 장점을 가지고(Advantage) - 나의 특기
4. 어떤 맛을 표현할 것인가?(Visual Package) - 나의 모습

인클루시브 디자인 체험

인클루시브 디자인이란 과연 무얼 말하는 걸까요? 북유럽에서는 '모두를 위한 디자인(Design for All)', 미국·대만·일본에서는 '보편적 디자인(Universal Design)', 영국에서는 '인클루시브 디자인'이라고 지칭되는데요, 다양한 사용자를 포괄하는 디자인이라는 의미로, 역사적 배경은 조금씩 다르지만 디자인을 통해 소외된 계층을 포용한다는 취지는 동일합니다. 쉽게 풀어 얘기하자면 배려하는 디자인이라고 할까요?

사례 1) 투약 오류를 줄이는 디자인

미국에서는 투약 오류 때문에 매년 150만 명의 사람들이 피해를 입고 수천 명의 사람들이 죽어갑니다. 이로 인한 미국의 연간 손실액은 35억 달러에 이른다고 해요(가디너 해리스.뉴욕타임즈 2006). 또한 10명의 미국 성인 중 6명이 약 처방을 부정확하게 받아들인다고 합니다. '디자인으로 이러한 피

출처 http://www.adlerdesign.com

해를 줄일 수 는 없을까?'라는 아이디어로 디자인이 시작됐습니다. 우리가 약국에서 처방으로 받아오는 약에는 노인들의 입장에서는 여러 가지 문제점이 있답니다. 이 디자인을 했던 아들러라는 디자이너는 어렸을 때 할머니가 약병에 붙인 라벨을 잘못 읽고 실수로 할아버지 약을 복용해서 건강이 극도로 악화되는 경우를 보았습니다. 이런 경험이 디자이너에게 좀 더 안전하고 사용하기 편한 의약품 포장을 만들게끔 한 거죠.

- **대상 타깃** : 60, 70세의 눈이 어두운 할머니, 할아버지
- **문제점 발견** : 약품 패키지 자체만으로는 자신의 약을 구별해서 복용하는 데 어려움이 있음.
- **처방 약품 패키지** : 라벨이 따로 없이, 똑같은 약통이나 종이에 단순 정보만 표기돼 있고, 라벨에서 가장 눈에 띄는 것이 주요 정보가 아닌 제약 회사의 로고와 주소였음. 또 원통형 패키지라 패키지를 돌려가며 라벨을 읽어야 했고 설명 없이 숫자들만 적혀 있어 사용자에게 혼란을 줬음.

그래서 이 디자이너는 구별 가능한 패키지를 디자인해서 진짜 제품처럼 만들어보기 시작했습니다.

아들러는 최종 디자인에 도달하기 위해 다양한 관찰과 발견 과정을 거쳤습니다. 디자이너는 제품이 어떻게 포장되고 운반, 전시되는지를 살펴보기 위해 공급 과정에 대해 조사했습니다. 그다음 투약 오류의 발생 원인을 관찰했죠. 다양한 의약품 용기 모양을 점검했고 제품들이 약국 선반에 어

떻게 배치되는지를 관찰했고, 200명의 사람들에게 질문지를 보내 일상에서 이들이 어떤 치료 과정을 겪고 있는지 조사했습니다.

타깃에게 디자인을 가져간 후에는 타깃의 직원과 의약 전문가, 그리고 산업 디자이너로 이뤄진 100명 이상의 사람들과 함께 작업하여 현재의 의약품 패키지 시스템을 만들어냈습니다. 디자인할 때 특히 구별해야 하는 점은 3가지로 압축했습니다.

　－ 이 약은 무슨 약인가?
　－ 이 약은 누구를 위한 약인가?
　－ 이 약은 어떻게 먹어야 하는가?

그래서 그것을 구별하기 위해서는 약병에 이 3가지 요소가 반드시 부각돼야 했죠.

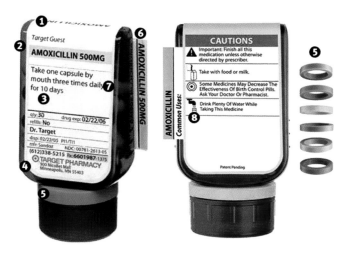

출처 http://www.adlerdesign.com

1.2. **의약품명** – 상단에도 의약품명이 있어 서랍이나 상자에 넣어둘 때도 의약품의 종류를 쉽게 알 수 있다.

3.7. **복용 방법** – 며칠 동안 언제 먹으라는 의약품 복용에 관한 설명

4. **일반 정보** – 담당 의사의 이름, 처방 번호, 유통기간 등의 일반 정보

5. **컬러 고무링** – 6개의 다른 컬러로 구성돼 가족 구성원이 모두 처방약을 받더라도 컬러별로 누가 복용해야 하는 약인지 구분할 수 있다.

6. **분리할 수 있는 정보 카드** – 패키지 뒷부분에 정보 카드와 얇은 두께의 확대경이 끼워져 있다. 정보 카드에는 의약품의 일반적인 용도와 의약품 복용과 관련된 부작용 등의 내용이 자세히 적혀 있다.

8. **새롭게 디자인된 경고 아이콘** – 기존 의약품 패키지 라벨에 사용된 경고 아이콘을 리디자인했다.

단번에 그 뜻이 이해하기 어렵다고 판단했기 때문에 디자이너는 25가지 종류로 구성된 경고 아이콘을 새롭게 개발했습니다. 바로 직관적으로 보고 알 수 있는 이미지로 이해를 도운 것이죠.

Clear_RX의 디자인된 아이콘들 http://www.adlerdesign.com

2) 사례 2: 다양한 기능이 탑재된 페이지 의자

색다른 방법으로 높이 조절이 가능한 의자입니다. 고정된 여러 장의 방석을 원하는 높이에 따라 등받이로 넘겨 의자 높낮이를 조절하도록 고안됐지요. 방석을 넘기는 형태가 마치 책을 넘기는 것처럼 보여 이름이 페이지(Pages)입니다. 방석을 넘길 때마다 색상이 달라지는 의자를 갖게 되는 셈이죠. 도쿄를 근거지로 활동하는 일본인 디자이너들이 만든 디자인 유닛 '6474'의 아이디어 가구랍니다.

출처 : www.yankodesign.com/2012/03/07/chair-of-fairytales

2) 사례 3: 노인을 위한 지팡이

지팡이와 가구가 결합해, 가정 내에서 거동이 불편한 노인의 이동을 도와주는 'Together Canes'입니다. T자형, 원형, U자형의 손잡이 디자인과 세 개의 바퀴로 안정감을 더한 구조는, 노인의 신체를 고려한 기능적인 면뿐 아니라 심미적으로도 세련되고 아름다워 보입니다. 각 가구는 이동을 돕는 것과 동시에 티테이블, 잡지꽂이 수납 용도 등으로 사용될 수 있습니다.

내 용	준비물
강사소개 프로그램 대한 개요 및 설명 "디자인＋마케팅이란"	자체교재
디자인이란 어떤 것일까? 기업에서의 디자인업무	
Today, Workshop 노인, 장애인을 위한 Inclusive Design workshop	필기도구 종이, 색연필 크레파스, 연필, 지우개, 마카 등
타켓 선정, STP분석을 통한 브랜드 네임 및 브랜드 디자인	조별작업
컨셉팅 및 패키지 제작	
마케팅을 위한 광고전략 및 제작	꼴라쥬 이용
조별 발표 및 Q&A	

그러면 여기서 잠깐 노인을 위한 인클루시브 디자인 상품을 만든다고 가정해볼까요? 디자인에 앞서 가장 중요한 것은 타깃 설정입니다.

어떤 노인에게 어떤 편리함을 줄 것인가를 고민해야 합니다. 허리가 아픈 할머니? 다리가 불편한 할아버지? 누구를 위해 만들것인가에 따라 제품의 콘셉트가 달라질 수 있기 때문에 내가 만들고자 하는 제품의 타깃 설정은 가장 중요한 일입니다.

예를 들어 위 제품 가운데 한 가지가 정해졌다면 디자인 시트를 활용해서 아이디어와 생각을 정리합시다.

디자인 시트 1. 생각나는 아이디어들을 쓰기 시작한다.

디자인 시트 2. 아이디어를 활용하여 스케치를 진행한다.

디자인 시트 3. 아이디어 중에 가장 필요한 부분이 무엇인지를 생각해서 제품을 디자인한다.

아래와 같이 디자인 씽킹 워크숍을 진행해봅시다.

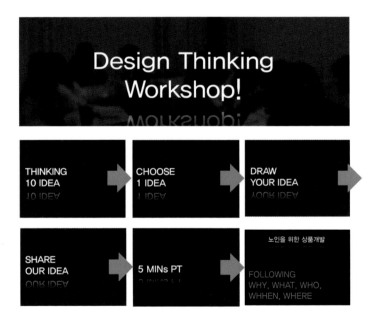

이 과정을 통해 학생들의 아이디어를 모아서 신제품을 개발하는 거죠!

아래와 같이 디자인 씽킹 워크숍에 3가지 시트를 응용할 수 있습니다.

조별로 각자의 아이디어를 모아 타깃에 맞춰 종합적인 아이디어를 모읍
니다.

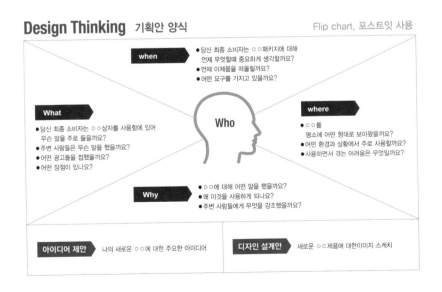

THINKING
10 IDEA

타깃이 불편해 하는 것들, 보완했으면
하는 것들을 단어로 표현하고 아이디어
를 생각합니다.

그 아이디어들은 서로 이야기해봅니다. 그 타깃에 무엇이 꼭 필요한가를 고민해봅니다. 결정된 몇 가지의 아이디어를 표현하여 제품을 스케치해봅니다.

각각의 스케치를 모아서 타깃에 맞는 최적의 상품을 만들어냅니다. 서로 어떤 점이 더 타깃에게 맞는지 결국 해결책을 마련합니다.

Design Thinking Workshop _ 사례 1

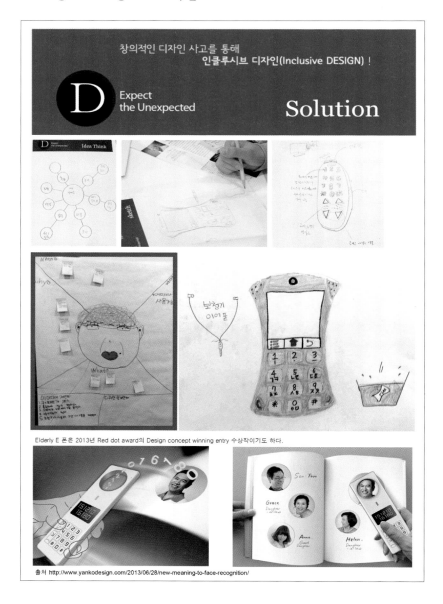

출처 http://www.yankodesign.com/2013/06/28/new-meaning-to-face-recognition/

Design Thinking Workshop _ 사례 2

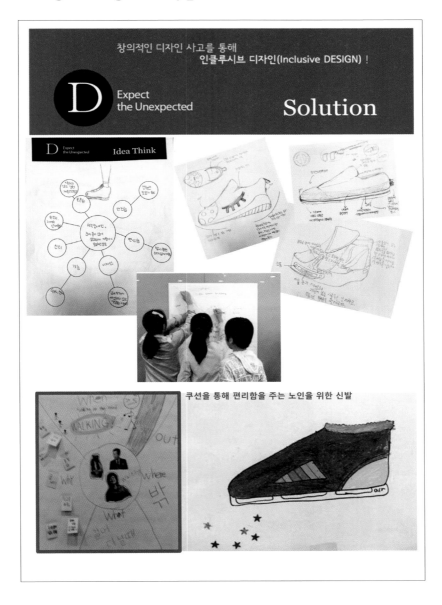

쿠션을 통해 편리함을 주는 노인을 위한 신발

Design Thinking Workshop _ 사례 3

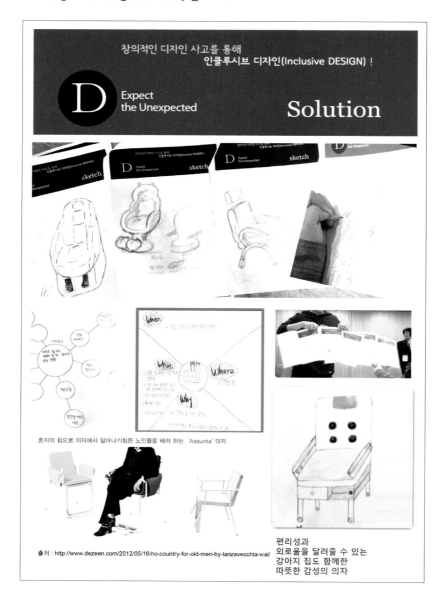

창의적인 디자인 사고를 통해
인클루시브 디자인(Inclusive DESIGN) !

D
Expect
the Unexpected

Solution

혼자의 힘으로 의자에서 일어나기힘든 노인들을 배려 하는 'Assunta' 의자

출처 : http://www.dezeen.com/2012/05/16/no-country-for-old-men-by-lanzavecchia-wai/

편리성과
외로움을 달려줄 수 있는
강아지 집도 함께한
따뜻한 감성의 의자

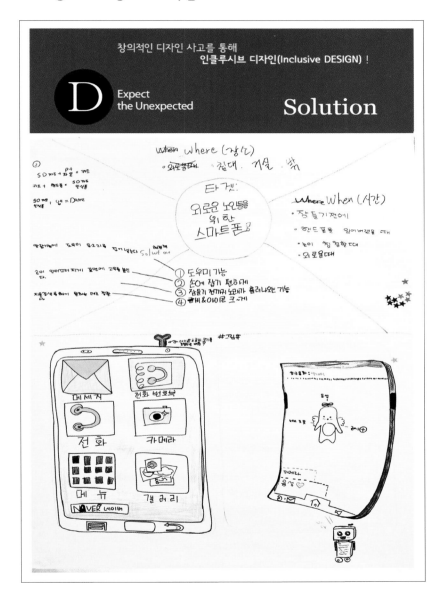

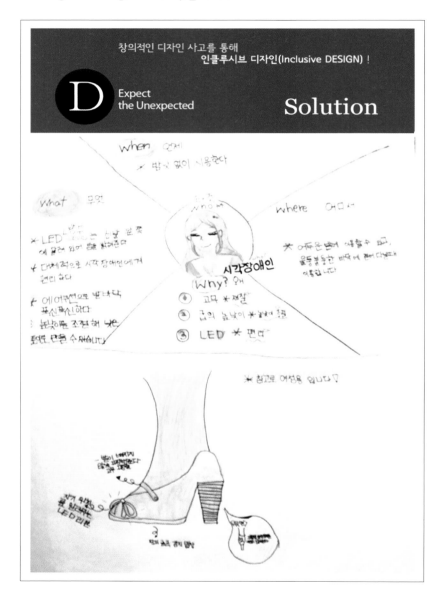

Design Thinking Workshop

다리가 불편한 할아버지를 위한 안마 기능 의자

1) 온도 조절, 지압 가능

2) 수납 가능한 받침대

3) 이동 및 고정이 가능한 기능

4) 등받이를 통해 각도 조절이 가능한 의자

다리가 불편한 할머니를 위한 Silse 슈즈

1) 온도 조절, 지압 가능

2) 신기 편하도록 신발끈 없으며, 센서 기능

3) 음성 센서로 후레쉬 기능

Design Thinking Workshop

다리가 불편한 할머니를 위한 지팡이

1) 야광 기능으로 밤에도 효과적인 디자인

2) 접이식 디자인으로 보관 용이

3) 잡기 쉬운 손잡이 기능으로 고무 재질 디자인

4) 가벼운 재질로 균형 조절 기능을 가진 지팡이

Design Thinking Workshop

혼자 사는 귀가 잘 들리지 않는 할아버지의 리모컨

1) 리모컨을 쉽게 찾을 수 있는 안내음, 적외선 내장

2) 자막을 쉽게 보게 하는 버튼 디자인

3) 주요 기능만 강조한 레이아웃

4) 잘 잊는 노인을 위한 목걸이형 디자인

미술전공자 학생들과 함께 (평촌 영원한 미소 미술학원)

4. 나를 위한 로드맵 재설정

이제 어느 정도 감이 잡히셨나요? 이제 다시 초심으로 돌아가 처음부터 다시 신중하게 생각해보는 겁니다.

1) 인생의 밑그림 그리기

내가 좋아하는 것은 뭐였지? 내가 행복해 하는 것은? 내가 좋아하는 과목은? 내가 좋아하는 취미는? 내가 주로 놀 때 하는 것은?

이 모든 것을 백지 상태에서 생각해보시길 바랍니다.

2) 인생의 구체적인 계획 세우기

이 책을 읽는 독자들 각자 나이에 맞게 목표를 세우시길 권합니다.

1차 목표: 초등학교 때 해야 할 것, 해보고 싶은 것
2차 목표 : 중학교 때 해야 할 것 / 고등학교 때 해야 할 것
3차 목표 : 전공 분야, 내가 되고자 하는 미래의 내 모습 구상

이제 이 책도 마칠 때가 됐습니다. 디자이너가 되기를 원하는 여러분! 꿈은 원대하게 꾸되 실행을 꼼꼼하게 해나갈 수 있도록 진로를 설계하시길 바랍니다.

APPENDIX

궁금한 것들
Q & A

Q1. 우리나라 최초의 디자이너는 누구인가요?

최경자(1911-2010) 디자이너가 우리나라 최초의 디자이너라고 알려져 있습니다. 1911년 함남 안변에서 태어나 원산 루시여고를 거쳐 일본 무사시노 음악대학교에서 유학하던 중 집안 사정으로 어다지수양대재 전문학교에서 양재를 배운 것이 계기가 됐습니다. 1938년 국내 최초의 양재학원인 함흥 양재학원을 설립했고, 1955년 국내 최초의 디자이너 모임인 대한복식연우회를 창립했어요. 이 분에게는 최초의 수식어가 많이 붙어요. 1961년 스타일화 첫 도입, 1963년 첫 국제 패션쇼 개최, 1964년 최초의 차밍스쿨 운영, 1968년에는 국내 최초의 패션 잡지인 월간 의상을 창간했습니나. 한국 패션계의 대표 주자들인 앙드레 김, 오은환, 이신우, 트로아조, 하용수, 이광희, 홍미화 등이 최경자 씨의 제자들이랍니다.

Q2. 디자인은 제품 외향을 꾸미는 일인가요?

디자인을 제품의 외향을 꾸미는 일이라고 많이들 생각하죠? 물론 제품의 색상, 스타일을 예쁘고 멋있게 하는 것이 디자인이라는 것도 맞는 말입니다. 그러나 아름다움을 넘어선 가치를 줌으로써 사람들이 갖고 싶게 하고 편히 쓰게 하는 데 디자인의 목적이 있습니다.

한 예를 들어볼까요? 거리를 걷다보면 2-3층짜리 건물에 크게 붙은 M자가 눈에 띄죠? 바로 맥도날드입니다. 그것만 봐도 브랜드를 알 수 있고, 그 업체의 이미지가 떠오르죠? 우리 머릿속에 떠오르는 이미지 그것이 바로 디자인입니다.

그럼 빨간색 하면 떠오르는 제품은 무엇일까요? 혹시 코카콜라 아닐까

요? 코카콜라는 제품명 대신 메시지를 전하는 것으로 유명합니다. 제품명이 보이지 않아도 코카콜라라는 것을 다들 알 수 있죠? 바로 이렇게 만드는 것이 디자이너의 역할입니다. 외형이 아닌 제품만의 가치, 색상, 브랜드를 만들어내는 것입니다.

Q3. 예중 예고를 꼭 가야 디자이너가 되나요?

예중, 예고는 필수 조건이 아니라 선택 사항입니다. 어렸을 때부터 미술을 시작해서 디자인을 전공하기까지 다양한 방법이 있습니다. 예중은 선화예중, 예원예중, 계원예중 등이 있고, 실기 시험과 면접시험을 통해 입학합니다. 미술에 관심이 있거나 자신이 하고 싶은 분야가 확실히 정해졌다면 예중, 예고를 가야 대학을 입학하는 데 훨씬 유리하고, 미술 전문학교이기 때문에 다양한 전공과 수업을 통해 자신이 잘하는 분야를 경험해볼 수 있습니다. 그러면 여기에서 예술 중학교의 입시 정보를 공개해드릴게요.

◆ 예원학교(2014기준 100명) 입시 정보
실기 시험 (100점) 만점에 미술은 두 과목을 실시합니다. (1) 미술 : 소묘 (50%), 수채화 (50%)를 소묘 및 채화 각 과목 4시간씩 4절지로 시험을 봅니다. (2)면접 (10점) : 초등학교 전 교과과정을 정상적으로 이수했는지를 평가할 수 있는 구술시험을 함께 치루게 됩니다.

◆ 선화예술학교 (2014기준 107명) 입시 정보
실기 시험 (90점) (1) 미술 : 소묘 (60%), 수채화 (40%) 면접시험 (10점)

소묘 및 채화 각 과목 4시간씩 4절지로 시험을 봅니다.

◆ 계원예술중학교(2014기준 50명) 입시 정보
전공별 실기 시험과 면접으로 전형합니다.
실기 시험(100점 만점) (1)미술 : 정물 연필소 묘(100%) 캔트지 4절 3시
간 30분 (2) 면접시험(15점 만점)

예중에 비해 예고는 그 수가 훨씬 많습니다. 요즘은 대학교에서 미술 보
고서를 보거나 포트폴리오로 입학하는 학교들이 생겨나고 또 입학사정관
제로 뽑는 인원이 많아지면서 예중, 예고에 대한 관심이 많아지고 있습니
다. 예중을 가기 위해서는 초등학교부터 준비해야 하는데, 그러면 어릴 때
부터 미술에 대한 관심이 많아야 하겠죠? 하지만 너무 어린 나이에 입학
스트레스를 겪게 될 수도 있으니 선택은 신중해야 합니다.

Q4. 디자이너마다 전공이 다르던데 대학에서는 어떤 수업을 하나요?
전공은 대학교 때 결정됩니다. 그 후에도 다양한 경험으로 전공은 바꿀
수 있습니다. 여러분이 대학교에 입학할 때 전공을 선택하고, 2, 3학년 때
복수전공을 할 수 있습니다. 학교에 다니면서 관심있는 전공을 추가로 전
공해서 복수 전공으로 졸업할 수 있는 학교가 대부분입니다. 그리고 시각
디자인 전공 안에도 다른 과가 있다면 그 전공 수업을 들을 수 있습니다.
그렇기 때문에 처음 선택한 전공대로 4학년을 졸업하고 취업하는 것이 아
니기 때문에 걱정하지 않아도 됩니다. 그렇게 학교를 다니면서 다양한 수

업을 듣고 그 수업에서 자신이 잘하고 흥미가 생기는 분야가 정해지기 때문에 졸업 후의 진로는 사람마다 다르답니다.

광고를 만드는 광고 디자이너, 책, 교재 등을 편집하는 디자이너, 우리가 자주 입고 사용하는 브랜드를 디자인하는 디자이너, 우리가 먹는 과자, 화장품을 디자인하는 패키지 디자이너, 캐릭터를 만들어내는 디자이너, 일러스트를 그려서 표현하고 이야기를 만드는 디자이너, 특수 효과나 가상현실을 컴퓨터로 그려내는 컴퓨터그래픽 디자이너, 뮤직비디오나 영화 또는 다양한 영상을 만들어내는 디자이너, 카드나 우리가 가지고 싶어 하는 다양한 팬시 제품을 디자인하는 디자이너 등 그 분야는 참 다양해서 기업의 디자인 부서, 디자인 전문회사, 광고대행사 등에 취업하기도 하고 자신의 이름을 걸고 창업을 할 수도 있습니다.

Q5. 디자이너로서 재능을 키우려면 어떻게 해야 할까요?

저는 어릴 적부터 미술을 좋아했습니다. 그래서 선화예중 예고를 졸업하고, 홍익대학교 광고디자인과에 진학했답니다. 처음 회사는 방송국, 두 번째 회사는 오스템 임플란트, 그리고 LG 생명과학을 거쳐 현재는 삼성전자에서 근무하고 있어요. 어느 정도의 재능은 타고날 수 있지만, 끝없는 관심과 노력이 있어야만 훌륭한 디자이너가 될 수 있다고 생각해요. 저 역시도 업무로 주어진 프로젝트를 통해서 더 많은 것을 배우고 있거든요.

Q6. 그림을 잘 그리면 디자이너가 될 수 있나요?

그림을 잘 그리면 화가가 돼야겠죠. 제가 생각하는 디자이너는 그보다

는 더 많은 아이디어가 있어야 한다고 생각해요. 작은 아이디어가 세상을 바꾼다고 하잖아요. 작은 변화가 여러 사람의 생활을 편하고 행복하게 만들어준답니다.

그리고 디자인은 혼자 하는 일이라기보다는 많은 사람과 협업하는 경우가 많습니다. 자신의 주장도 필요하지만 때로는 내 주장을 죽이고 타인의 의견을 경청해서 의사소통을 해야 하고 또 그것을 통해 결과물을 만들어야 합니다. 그렇게 때문에 디자이너는 자신의 생각을 그림으로 표현할 수 있을 정도의 그림 실력만 있으면 충분하다고 생각합니다.

Q7. 디자이너는 유학을 다녀와야 할까요?

유학을 다녀오면 좋은 기회가 올 수 있지만, 꼭 그런 것은 아닙니다. 유학을 하지 않더라도 충분히 자신이 하고 싶은 디자인 분야에서 실력을 쌓을 수 있습니다. 하지만 패션 디자인 분야의 경우는 유학을 다녀온 분이 시장을 많이 장악하고 있는 게 현실이며 교수가 되고자 한다면 유학을 다녀오는 편이 유리합니다. 유학을 해서 학위를 딴 것이 유리하게 작용한다기보다 해외에서 여러 문화를 접하고 다양하게 경험하고 견문을 넓힌 것이 도움이 되는 것이 아닐까요?

Q8. 외국에서는 디자인 분야가 공대에 있나요?

네. 우리나라 미대는 대부분 예술대에 소속되지만 미국이나 유럽은 공대에 소속돼 있습니다. 공학이 기초가 돼야 하는 거죠. 그래서 해외 디자이너와 일을 하다보면 공학부터 설계한 후 시스템으로 다가가는 디자이너가

다르지만 틀리진 않다

이 작품은 프랑스 아르망 파르난데스의 '모두를 위한 시간'이라는 조각이다. 몇 해 전 프랑스 여행 갔을 때 기차역 앞에 있던 조각품을 찍었다. 전시된 시계들의 시간은 각기 다르다. 프랑스 파리의 시간도, 한국 서울의 시간도, 일본 도쿄의 시간도 있다. 각자 보는 시간은 다르지만, 맞는 시계다.

광고를 디자인하고 콘셉트를 잡고 나면 많은 사람이 시안에 대해 다양한 의견을 낸다. 그 의견들은 모두가 다르지만, 이 시계처럼 틀리지는 않다. 서로의 차이를 인정하고 그들을 이해하려고 한다면 기존의 디자인에서 좀 더 많은 것을 수용할 수 있는 깨달음의 디자인이 나올 것이라고 생각한다. 한 사람의 장점이 아니라 많은 사람의 장점을 가진 광고가 탄생할 것이라고.

엉뚱한 생각을 보여주다

싱가포르에서 대단한 인기를 얻고 있는 음료수 가운데 '애니씽'과 '왓에버'라는 게 있다. 싱가포르 기업인 아웃 오브 더 박스의 대표 음료 브랜드인데 서로 맛이 다른 음료수지만 겉으로 보이는 패키지가 같아서 어떤 음료를 마시게 될지 마셔보기 전에는 그 맛을 알 수가 없다.

많은 사람이 밥을 먹으러 갈 때 맛집을 찾고 그 집에서 무엇을 먹을지 골라서 간다. 하지만 그렇지 않은 식당도 있다. 홍대 앞 맛집 중 예약해야만 갈 수 있는 이 1인 식당에서는 주방장이 주는 음식만을 먹게 된다. 본인에게는 선택권이 없다. 그러나 이 식당은 많은 사람으로 예약이 밀려 6

출처 : http://weekender.com.sg

개월이나 기다려야 먹을 수 있다고 한다. 이 제품과 식당의 공통점은 예측 불가능한 경험이 오히려 기대감과 즐거움을 가져다준다는 것이다.

창의적으로 생각하다

디자이너로서 꼭 필요한 자질은 안 된다고 생각하기 전에 일단 다양하게 시도해보는 것이다. 남들이 안 된다는 시안이 실행되는 경우가 많기 때문이다. 이 역시 새로운 아이디어가 제품화된 경우로, 살균이나 위생 문제 때문에 여러 차례 문제가 됐던 가습기를 친환경적으로 해결한 것이다. 전기가 필요 없이 티슈볼이 받아놓은 물을 빨아들였다가 자연 증발시키는 친환경제품으로 아로마 오일을 뿌리면 방향 효과까지 생기는 제품이다.

출처 : http://www.nanumproject.com/

많습니다. 실제로 엔지니어링 디자이너라는 명함을 갖고 다니는 경우도 많고요. 해외 디자인 업체들은 대부분 엔지리어링이 가능하도록 디자인센터 안에 설비나 시스템을 다 갖추고 있답니다.

Q9. 훌륭한 디자이너가 되려면 어떻게 해야 할까요?

그림만 잘 그린다고 해서 훌륭한 디자이너가 될 수는 없습니다. 물론 그림을 잘 그리면 도움이 되겠지만 디자이너는 세상의 모든 분야에 관심을 가져야 합니다. 책도 많이 봐야 하고 여행도 많이 다니고 전시회도 기회가 날 때마다 다니길 권합니다. 우리가 아는 소니나 필립스 등의 유명한 회사들은 디자인 연구소 안에 인류학, 사회학, 심리학, 인문학을 전공한 사람들과 함께 프로젝트를 디자인합니다. 디자이너에게는 예술적 감각뿐 아니라 인문학적 소양을 갖추는 일도 중요한 일입니다.

급속히 발전하는 산업들과 기술 안에서 융합되는 것은 무엇인지, 총체적으로 느끼고 전에 없던 가치를 만들어내는 것이 디자이너의 일입니다. 또한 타 분야에 대해 열린 마음과 시각을 갖춰야 합니다.

마케터와 엔지니어의 의견을 존중하여 디자인해야 하며 내가 원하는 디자인이 아니라 소비자가 원하는 디자인에 다가가야 하기 때문입니다. 결국 디자인은 모든 것입니다.